古古建風

中國古典建築代表

何水明 編著

「誹謗木」一開始只是想當路標，卻變成留言板？
「烏頭門」象徵名門權貴，是上層階級的代名詞？
「禹王碑」這塊千古奇碑到底跟「大禹」有何關係？

隨著歷史的變遷，經過了漫長的演變過程，
那精緻壯觀的外形以及深刻的寓意，
是一代代心血和才智凝成的結晶……

崧燁文化

目錄

目錄

序言

　　浩浩歷史長河，熊熊文明薪火，中華文化源遠流長，滾滾黃河、滔滔長江，是最直接源頭，這兩大文化浪濤經過千百年沖刷洗禮和不斷交流、融合以及沉澱，最終形成了求同存異、兼收並蓄的輝煌燦爛的中華文明，也是世界上唯一綿延不絕而從沒中斷的古老文化，並始終充滿了生機與活力。中華文化曾是東方文化搖籃，也是推動世界文明不斷前行的動力之一。早在 500 年前，中華文化的四大發明帶動了歐洲文藝復興運動和地理大發現。中國四大發明先後傳到西方，對於促進西方工業社會發展和形成，曾造成了重要作用。

　　中華文化的力量，已經深深熔鑄到我們的生命力、創造力和凝聚力中，是中華民族的基因。中華民族的精神，也已深植於綿延數千年的優秀文化傳統之中，是我們的精神家園。

　　總之，中國文化博大精深，是中華各族五千年來創造、傳承下來的物質文明和精神文明的總和，其內容包羅萬象，浩若星漢，具有很強文化縱深，蘊含豐富寶藏。我們要實現中華文化偉大復興，首先要站在傳統文化最前線，薪火相

序言

傳，一脈相承，弘揚和發展五千年來優秀的、光明的、先進的、科學的、文明的和自豪的文化現象，融合古今中外一切文化精華，構建具有中國特色的現代民族文化，向世界和未來展示中華民族的文化力量、文化價值、文化形態與文化風采。

肖東發

擎天之柱 —— 古代華表

　　華表是中國古時宮殿、宗廟、亭榭、墳墓等建築前面的一種柱形標誌，原為木製高柱，其頂端用橫木交叉成十字，似花朵狀，有著特殊標示作用，因此稱為「華表」。

　　華表是中國一種傳統的建築形式，相傳華表既有道路標誌的作用，又有為過路行人留言的作用，在原始社會的堯舜時代就已出現了。

　　華表在中國由來已久，隨著歷史的變遷，經過了漫長的演變過程，其精緻壯觀外形以及深刻寓意，是我們祖先一代代心血和才智凝成的結晶，是中國傳統文化的標誌符號之一。

帝堯為博採眾諫締造誹謗木

那還是在原始社會時期，大地上沒有道路，到處都是雜草叢生，原始人出去狩獵或採摘，往往找不到回「家」的路，許多人走失了。

於是，部落首領帝堯就派人在大家活動的地方立了一些帶指示的小樹杈，小樹杈一邊指著回「家」的地方，一邊指著狩獵或採摘的地方。這樣，小樹杈就作為了當時識別道路的標誌了。

隨著人們活動範圍的擴大，也有人在地上立個小木棒，並在小木棒上面綁著一個橫槓，橫槓一邊指著「家」，一邊指著活動的地方，以方便識別「道路」和方向。

可是地上立的小樹杈或小木棒多了，人們又搞不清楚哪個是指著自己的「家」了。於是，有人就在小樹杈或小木棒上劃個記號，用以提醒自己。

帝堯看到小樹杈和小木棒上各種各樣的記號，覺得非常有意思，他想這樣能夠充分表達每個人的意思啊！何不讓人們在上面寫對部落的意見或自己的要求呢？

於是，帝堯就讓大家給部落提意見，並把意見寫在小樹杈和小木棒上。一時間，人們提出了很多很好的意見，帝堯非常虛心聽取並採納人們的意思，極大地促進了部落的安定和發展。

　　後來，人們就把這種具有指示和表達意見的小樹杈或小木棒叫做「桓木」或「表木」，因為古代的「桓」與「華」音相近，所以慢慢便讀成了「華表」。這華表當時也被稱為「誹謗木」，當時「誹謗」一詞不是貶義詆毀的意思，而是議論是非的意思，就是人們可以隨便利用「誹謗木」發表議論和看法等，還派人專門收集整理並回饋給堯。

　　帝堯為什麼要求人們用「桓木」來向他表達意見呢？據說，他是吸取了他的前任帝摯的教訓。據史料介紹，堯的帝位是從摯帝手中接過的。堯的兄弟中摯是老大，所以堯的父親帝嚳去世後，摯就順理成章地登上了王位。

　　但是，這位帝摯非常殘暴，他一登上王位就任用了三苗、狐功等幾位大臣。三苗等大臣提出的執政理念是人民必須服從大王，否則就是不忠。這種理念引起了人們的不滿，所以，摯沒有當幾年的帝王，人們便擁護唐侯當上了帝王。

　　這位唐侯便是後來的帝堯。在大家推薦唐侯當王時，唐侯非常謙虛，他再三推辭也推不過，後來他還是被人們簇擁上了王位，便被人們叫做帝堯。

　　當了大王的堯認真總結了兄長摯執政失敗的教訓，他決心治理好天下。有首《堯戒》歌收錄在《古詩源》中，詩曰：

戰顫慄栗，如履薄冰。

人莫躓於山，而躓於垤。

擎天之柱—古代華表

　　前兩句「戰顫慄栗，如履薄冰」的意思是，堯料理國事如同在薄冰上行走，戰戰兢兢的。後兩句「莫躓於山，而躓於垤」的意思是，他告誡自己，人不會在大山上翻倒，時常會跌倒在小土堆上。

　　堯認為，一個人的知識有限，見聞有限，他想讓天下廣眾和身邊朝臣，知無不言、言無不盡地來議論國事。但剛剛經歷了摯的禁錮，不管是平民，還是朝臣們，敢開口放言的卻寥寥無幾。

　　為了改變這種狀況，據有關典籍記載，堯便在他議事的大廳前：

　　置敢諫之鼓，使天下得盡其言；立誹謗之木，使天下得攻其過。

　　並廣而告之，要大家都對天下大事評頭論足，即便是說錯了，也赦免無罪。為此，在堯當上大王後不久，就在他辦事的宮門前，便樹立起了一根很大的木柱，木柱上還安了一個橫槓，橫槓就指著帝堯辦事的宮殿，意思就是向堯提意見。

　　堯宣布誰有意見不僅可以在到處插立的誹謗木上寫出來，還可以站在他宮門前的大木柱下發表演說，或者直接把意見刻寫在大木柱上，哪怕是說錯或者寫錯，也沒事。敢諫之鼓也一樣，就是安放一面大鼓，要提意見的人便擊鼓告知。

　　據說，後世衙門前的升堂鼓就是這麼演變來的。而這裡的這根木柱，便是誹謗木。這塊木頭最初的形狀是以橫木交

柱頭，樣子像桔槔。

　　桔槔是古代吸水的工具，是一根長桿，頭上綁著一個盛水的水桶，所以華表最初的形式就是頭上有一塊橫木或者其他裝飾的一根木柱。

　　關於誹謗木便是後來華表的事了，在後來晉朝太傅崔豹的《古今注》中這樣記載：

> 程雅問曰：「堯設誹謗之木，何也？」
> 答曰：「今之華表木也。以橫木交柱頭，狀若花也。形似桔槔，大路交衢悉施焉。或謂之表木，以表王者納諫也。亦以表識衢路也。」

　　再說，自從帝堯使用了誹謗木以後，大家漸漸便知道了帝堯的賢明，敢於大膽說話和諫議國事。堯廣泛聽取採納眾人意見，不斷改進治理的方法。

　　其實，誹謗木的設立便是原始民主制的體現。據說，堯的作風就很民主。在一次會上議事，帝堯提出：「誰可以帶領平民治水？」

　　眾臣說：「鯀可以。」

　　帝堯覺得鯀高傲自大，聽不進別人的意見，不可重用，然而四岳堅持讓試用。四岳是德高望重的首領，帝堯雖然有不同看法，卻尊重四岳的意見，讓鯀領命治水。後來的事實證明，鯀沒能制服洪水，辜負了大家的厚望，結果，讓洪水更加兇猛了。

擎天之柱—古代華表

到了晚年，帝堯感到精力不濟，就讓大家推薦個繼承人，四岳推薦了舜。

帝堯問：「這人怎麼樣？」

四岳回答：「舜的父親心術不正，後母說話不誠，弟弟加害於他，他仍能與他們和諧相處，治理國家不會錯吧！」

帝堯並沒有因為四岳舉薦錯了鯀，不再信任他們。而是一如既往，虛心聽取他們的意見，並啟用了虞舜作為自己的接班人。後來，虞舜終於不負所望，成為繼堯以後的又一位賢明的帝王。

如此看來，豎誹謗之木也好，設敢諫之鼓也好，其實只是一種代表，關鍵在於帝堯心目中有一把民主治世的標尺，而最早的誹謗木，便是這種民主代表的事物體現，也是提醒古代帝王勤政為民的代表。

由於帝堯作風民主，廣眾暢所欲言，才治理得國泰民安和天下太平。為此，堯統治期間，成為後世子孫嚮往的好年頭，被後人稱為「堯天舜日」。

後來，禹因為治水有功，舜便將帝位禪讓給了禹。禹當上帝王後，他更加重視民意，他十分鼓勵人們利用誹謗木向他提取意見。為此，他還在原來宮殿前的誹謗木旁邊增加了兩根，這樣他的宮殿前就有三根誹謗木。三表示多的意見，三根誹謗木都指向禹辦公的宮殿，就是讓人們提更多的意見，讓更多的人向他提意見。

帝堯為博採眾諫締造誹謗木

禹虛心聽取並採納人們的廣泛意見，因此把整個社會治理得更加美好。禹逝世後，人們為了紀念他的功績，就在他的陵墓前豎立了三根華表柱，三根華表柱都指向禹的墓頭，意思是禹非常重視人們的意見啊！

旁注

· **堯**（前2377～前2259年），姓伊祁，名放勛，史稱唐堯。他15歲時在唐縣封山下受封為唐侯。20歲時，其兄帝摯為形勢所迫讓位於他，成為中國原始社會末期的部落聯盟長。他品質和才智俱是非凡絕倫，他即位後，使得部落局面大變，使得天下安寧，政治清明，世風祥和。

· **帝摯** 中國上古傳說的君王，帝嚳次妃常儀的兒子，帝嚳長子，號青陽氏。受帝嚳之禪而繼位。摯在位九年，才幹平庸，未能妥善管理國家。而唐侯堯仁慈愛民，明於察人，治理有方，盛德聞名天下。摯後被人們推翻，並擁立堯做了帝王。

· **帝嚳** 姓姬，名俊，號高辛氏，河南商丘人，為「三皇五帝」中的第三位帝王，即黃帝的曾孫，他前承炎黃，後啟堯舜，奠定華夏基根，是華夏民族的共同人文始祖，商族的第一位先公。父親名蟜極，帝顓頊是其伯父。帝嚳從小德行高尚，聰明能幹。帝顓頊死後，他繼承帝位，時年30歲。

擎天之柱—古代華表

- 《古詩源》 是唐朝之前古詩最重要的選本，由清人沈德潛選編。全書共 14 卷，依據明代馮唯訥《古詩紀》等舊籍，收錄了先秦至隋代詩歌共 700 餘首。因其內容豐富，篇幅適當，籤釋簡明，是流行的古詩讀本。

- 《古今注》 共 3 卷，由晉代崔豹撰寫。此書是一部對古代和當時各類事物進行解說詮釋的著作。其具體內容包括 8 個分類。卷上：輿服一，都邑二；卷中：音樂三，鳥獸四，魚蟲五；卷下：草木六，雜注七，問答釋義八。它對我們了解古人對自然界的認識、古代典章制度和習俗，有一定幫助。

- 鯀 中國先秦時期的歷史人物，姓姬，字熙。黃帝的後代，昌意之孫，姬顓頊之子，姒文命之父。黃帝的後裔、玄帝顓頊的玄孫，是夏朝開國君主大禹的父親。被堯封於崇地，為伯爵，故稱崇伯鯀或崇伯，西元前 2037 年至西元前 2029 年在崇伯之位。

- 虞舜（約西元前 2277 年～西元前 2178 年），三皇五帝之一，名重華，字都君，為 4 個部落聯盟首領，以受堯的「禪讓」而稱帝於天下，其國號為「有虞」，故號為「有虞氏帝舜」。是中華民族的共同始祖。他不僅是中華道德的創始人之一，而且是華夏文明的重要奠基人。

禹（？～前 1978 年），姒姓，名文命，字高密，後世尊稱為大禹，也稱帝禹，為夏後氏首領、夏朝第一任君王，於前 2029 年至前 1978 年在位。他是黃帝的七世孫、顓頊的五世孫。他是中國傳說時代與堯、舜齊名的賢聖帝王，他最卓著的功績，就是歷來被傳頌的治理滔天洪水。

閱讀連結

儘管中國早期的華表被認為是用於堯、舜為了納諫而設立的木柱，但也有一些不同的說法：

一種說法認為，華表起源於遠古時代部落的圖騰標誌。華表頂端有一坐獸，似犬非犬，它叫做「犼」，民間傳說這種怪獸性好望。遠古時的人們都將本民族崇拜的圖騰標誌雕刻其上，對它視如神明，頂禮膜拜，華表校頂的雕飾也因各部落圖騰的標誌不同而各異，歷史進入到封建社會，圖騰的標誌漸漸在人們心中印象淡薄，華表上雕飾的動物也變成了人們喜愛的吉祥物。

另一種說法認為，華表是由一種古代的樂器演變而來。這種樂器名為「木鐸」，是一種中間細腰，腰上插有手柄的體鳴樂器，先秦時，一代天子徵求百姓意見的官員們，奔走於中國各地，敲擊木鐸以引起人們注意。後來，天子不再派人出去徵求意見，而是等人找上門來，將這種大型的木鐸矗立於王宮

擎天之柱—古代華表

之前，經過演變，就成了華表。

東漢時成為傳統裝飾石柱

據古代資料顯示，堯舜禹時期的誹謗木是木製的，這種木製柱頭立在露天，經不住常年的風吹雨淋，很容易損壞。於是，至漢代時，木柱逐漸被石頭柱子所代替，但是它的形狀還是維持著木柱子的式樣，細長的柱身，柱頭上有一塊橫板，這就成了華表最早的、也是最基本的形式。

與此同時，漢代以後，華表本身的造型也日臻精美。例如，頂端加了雲板、承露盤、犼，柱身加上蟠龍等紋飾。

其中，華表上的「承露盤」紋飾據說和漢武帝有關。

漢武帝在世時，曾命人在漢朝宮殿的神明臺上立一銅鑄的仙人，雙手舉過頭頂，托著一個銅盤，承接天上的甘露，以為人喝了甘露便可長生不老。

這自然是無稽之談，但後來這種形式卻流傳下來，並且取消了仙人，簡化為柱子上面放一隻圓盤，便是華表上後來形成的「承露盤」。

由於華表上的紋飾越來越多，它的形象越來越美，於是，它的應用範圍也越來越廣，後來，人們在宮殿、橋梁、陵墓、城垣的前面都豎立上了這種建築。

東漢時成為傳統裝飾石柱

又因為這種建築，由於上面有一個的「承露盤」的裝飾，柱頭上又還有一塊橫板，遠遠看上去就像一束花朵一樣，為此，人們稱它為「華表」。

但是，又由於它後來廣泛使用於宮殿、橋梁、陵墓等地，為此，人們又稱它為神道柱，擎天柱、萬雲柱、石望柱、表、標、碣等。

在中國後來保存最完整的一套神道柱為「秦君神道柱」，此石柱出土於石景山區永定河故道，共有兩件，建造於 105 年。

秦君神道石柱柱頂佚失，柱身及柱礎完整。兩件規格相同，通高 2.25 公尺，四方形柱額長 0.48 公尺，寬 0.43 公尺。柱身雕通長直線豎紋，柱上部雕兩只螭虎盤於柱側承托柱額。

額上為漢隸豎刻 3 行，第一行和第三行每行 4 個字，第二行 3 個字，內容相同，為「漢故幽州書佐秦君神道」。

根據秦君神道柱可以看出，漢代的神道柱有 3 部分：一是下部基座，即柱礎；二是中部柱身，柱身上部有長方形石額刻字，額下有的飾以浮雕；三是柱頂部圓形上蓋，蓋上往往立有雕刻成動物或人物形狀的墓鎮。

除了漢代保留下來的秦君神道柱，在唐高祖李淵獻陵和高宗李治乾陵前，也有幾對雕刻工藝精巧，造型美觀的華表柱。

擎天之柱—古代華表

其中，獻陵的華表位於內城南門外 100 公尺處，整個石刻品類極簡，但雕刻藝術價值很高，渾厚質樸，造型剛毅，健壯粗獷，豁達昂揚。

如華表座上浮雕的龍紋和頂上圓雕的狻猊，用筆十分簡潔，賦形又極為生動。圓雕的狻猊，形體高大，用寫實的手法鐫刻出猛獸的形象，粗壯的軀體，簡練的線條，追求逼真而不注重外表的裝飾，既刻畫出獸性，又不致人望而生畏，且能逗人喜愛，這是唐陵石雕藝術的代表和精品。

同時，華表基座細節部分雖然殘破，但依然看得出當年的精美華麗。

乾陵內最為著名的華表位於陵墓前東西兩乳峰之間，下臨一色富平墨玉石鋪就的石階路，華表後面是百餘件巨型石雕群，華表驟然挺立於前，代表著乾陵司馬道從這裡起步。

這對華表高 8 公尺，直徑 1.12 公尺，由雙層方形基座、覆蓋蓮住座，八菱形柱身，昂噴蓮頂座及圓石 5 部分組成，柱身上下交接處雕有蓮瓣，中間刻有蔓草，石榴花紋，柱頂桃形。

柱身各面採用石刻畫中的減底筆法，刻著象徵吉祥的海石榴紋，其餘三面，因風雨侵蝕，上面的花紋已無法辨認。

據說，柱座和柱頂之所以要雕刻成蓮瓣形，是因為唐代以佛教為國教，而在佛教中蓮是佛門善的象徵，又因蓮於憐皆因，所以在佛教信徒中，蓮象徵著佛以慈悲為懷，肩負普

度眾生的宏任。

　　華表的頂端球形圓石，則是天降甘露的象徵。這塊圓石，從造型上來看也恰似一顆碩大的盈盈露珠，被一朵蓮花高高托起，它既是源於遠古，用來指示陵墓位置的顯著標誌物，又是具有一定象徵意義的陵墓裝飾物。

　　這兩根華表性體之高，居所有石雕之手，各用一塊天衣無縫的巨石雕琢而成，渾然一體，給陵園平添了幾許莊嚴肅穆的神聖氣氛。

　　在乾陵，除了司馬道前面的這兩根外，其陪葬墓三王、兩太子、四公主墓前也分別有兩根華表，而八朝臣墓前則未見設立，這說明：乾陵華表除了以上兩種意義外，還有表明墓主人身分的作用。

　　另一方面，從古籍中，我們還知道，在漢代時，人們還在郵亭的地方豎立華表，讓送信的人不致迷失方向。

　　這樣一來，從漢代起，華表由早期的誹謗木逐漸發展成為橋頭和墓地等設置的小型裝飾建築品，它一方面仍有代表的作用，但更主要的是演變成了一種「華飾屋之外表」的裝飾物了。

旁注

· **蟠龍**　是指中國民間傳說中蟄伏在地而未升天之龍，龍的形狀作盤曲環繞。在中國古代建築中，一般把盤繞在柱上

的龍和裝飾莊梁上、天花板上的龍均習慣地稱為蟠龍。傳說中，蟠龍是東海龍王的第十五個兒子，他時常偷跑到人間遊玩，當他看見人間遭遇乾旱，他便用法術幫忙人們，從而得到人們的敬仰。

· **螭虎** 是戰國之後玉器中常見的異獸，戰國晚期玉器上就有螭虎紋飾。漢代以後，螭虎使用的更為廣泛。螭是古代傳說中的一種動物，屬蛟龍類。其形盤曲而伏者，稱「蟠螭」。軀體比較粗壯，有的做雙尾狀。螭紋最早見於商周青銅器上。是和龍紋非常接近的一種題材，故又有「螭虎龍」之稱。

· **獻陵** 為唐高祖李淵的陵寢。635 年農曆十月修成，李淵之子唐太宗李世民依東漢光武帝原陵之規格修築獻陵。該陵坐北朝南，封土為陵，呈覆鬥形，平面呈長方形，陵園為夯築城恆，四面各壁一門，門外各置石虎一對。陵墓陪葬區位於陵園東北，現存有封土 67 座，富平墨玉石　墨玉石是指顏色是綠色，墨色，透明的玉石，因為其顏色透明，因為稀少，所以很珍貴。它是一種珍貴而稀有的自然資源，僅產於陝西省富平縣北部山區。為此，陝西富平地區以盛產「墨玉石」著稱。富平墨玉石漆黑如墨，古人將其與鑽石、寶石、彩石並稱為「貴美石」。

- **司馬道**　又稱神道，是陵前修建的道路，與墓道不同，謂神行之道。主要是秦漢以後，墓主建造陵園之後引導接近陵塚的道路。墓道是指修建墓葬時便於行人上下和隨葬品出入而修的道路，多為斜坡狀或臺階狀。在墓葬封土以後，墓道也隨之掩埋。故墓道只能存在於封土之下，無法看見。

- **乾陵**　位於陝西省咸陽市乾縣城北的梁山上，是陝西關中地區唐十八陵之一，是中國乃至世界上獨一無二的一座兩朝帝王、一對夫妻皇帝合葬陵。裡面埋葬著唐王朝第三位皇帝高宗李治和中國歷史上唯一的女皇帝武則天。此陵墓建於 684 年，歷時 23 年才修建完成。

> **閱讀連結**
>
> 中國的華表從漢代起，便成為了建築群中的一種裝飾品，在它由誹謗木演變成裝飾石柱的過程中，還曾經發生過一件事。
>
> 那就是，在秦始皇時代，為加強專制統治，他便廢

擎天之柱—古代華表

> 除了誹謗木，直至漢代才又恢復了這一建築，稱作
> 「桓表」。但是，由於封建帝王不愛聽批評，不準人
> 民提意見，因此桓表逐漸成為街心路口的路標，後
> 來又變成一種石雕藝術，作為建築物的裝飾品。

明永樂年間建成天安門華表

1417 年，明朝的第三位皇帝朱棣命人在北京修建了著名的紫禁城。在修建紫禁城期間，明朝皇帝還命人在紫禁城的正門承天門的前後各修建了一對巨大壯觀的華表。

這裡的承天門便是後來著名的天安門。其中，天安門前的華表柱身上雕刻著盤龍，柱頭上立著瑞獸，它們和天安門前的石獅子以及兩側的金水橋一起烘托著這座皇城的威嚴氣勢。

這兩個華表間距為 96 公尺，每根華表通高為 9.57 公尺，其直徑為 0.98 公尺，重約 20,000 多公斤。華表以巨大高聳的圓柱為主體，通身塑有纏柱雲龍，柱上頂部橫插著一塊雲形的長片石，遠遠地看上去，好像柱身直插雲間，給人一種莊嚴的感覺。

天安門的華表分為 3 個部分：基座、柱身和柱頭。

華表的基座稱為須彌座，這是借鑑了佛教造像的基座形式，而且在基座外添加了一圈石欄杆，欄杆的四角石柱上各

有一隻小石獅，頭的朝向與上面的神獸相同。欄杆不但對華表造成保護作用，還將華表烘托得更加高聳和莊嚴。

華表的柱身呈八角形，一條巨龍盤旋而上，龍身外布滿雲紋，漢白玉的石柱在藍天白雲的襯托下真有巨龍凌空飛騰的氣勢。柱身上方橫插一塊雲板，上面雕滿祥雲。

華表的柱頭頂部是一個承露盤，盤上雕刻有一個蹲著的神獸，栩栩如生，人們稱這神獸名為「犼」。

犼，只是個傳說神獸，中國古書上說它是一種似狗而吃人的北方野獸。俗稱為「望天犼」、「朝天犼」；還有傳說它是龍王的兒子，有守望習慣。

天安門華表柱頂上的朝天犼對天咆哮，被視為上傳天意，下達民情。又有文獻記載，地藏王菩薩的坐騎即為朝天犼。

天安門前那對華表上的石犼，面向南，望著皇宮外。在古老的傳說中，人們把天安門前華表上蹲著的兩個石犼叫做「望君歸」。

據說，它們經常注視著身皇帝出外時候的行為，盼望皇帝早日回宮，不要老在外面尋歡作樂。

當皇帝外出遊玩久久不歸的時候，「望君歸」就說話了：「國君呀，你不要老在外面遊逛了，你快回來處理國事吧！我們兩個犼盼你回來，把眼睛都快望穿了。」

在天安門的裡邊還有兩座同樣的華表，頂端也蹲立著石犼。不過，天安門外華表上的石面向南，而天安門裡邊的石

擎天之柱─古代華表

面向北，朝著宮殿的方向。

據民間傳說講，這兩只犼經常注視著深居宮禁的帝王的行動，並勸誡帝王說：「君主啊，你不要老是待在宮殿裡，只顧和后妃取樂。你也該經常出來到民間走一走，了解一下民情。我們兩個犼天天盼你出來，把眼睛都快望穿了！」

所以，人們又把這兩只石犼叫「望君出」。由於「望君歸」和「望君出」蹲在華表頂上，所以天安門的華表又叫做「望柱」。

其實，華表上的犼，只是一個高高在上的石頭，唯一的功能是「望」。住在皇宮內的皇帝們根本不理會它的職能，從入住在紫禁城的第一位皇帝朱棣到最後的皇帝溥儀，沒一個人聽它的。

因此，這些廣泛流傳在民間的「望君歸」和「望君出」的故事，既表現了百姓對自己雙手建築起來的美麗華表的深厚感情，同時，也表達著百姓企盼明君的樸素願望，以及對於昏君治國的不滿。

另外，製作天安門石獅子、華表、金水橋欄杆的漢白玉，實際上是大理石的一種。這是一種著名的石雕材料，產於北京房山縣。純潔雪白者居多，方解石結晶較好，磨光後晶瑩似玉，質地細緻均勻，透光性好。中國古代的石雕，如隋、唐的大型佛像，都喜歡用漢白玉製作。

據說，當年修建天安門時，為了運輸這些白玉石，在修

好的運輸道路上澆水成冰，形成冰道，萬人拖著大石塊在冰上滑運來到北京的，非常不容易。

當年，這兩對華表修成後，與巍巍壯麗、金碧輝煌的故宮建築群渾然一體，使人感到一種藝術上的和諧，又感到歷史的莊重和威嚴。

為此，可以說，天安門華表當推為中國所有的華表之冠，它實際上已經和中華民族，和中國古老的文化緊密相連，從某種角度上也可以說是中華民族的一種代表。

旁注

· **紫禁城**　位於北京市中心，又稱故宮。於 1420 年建成，是明清兩代的皇宮，無與倫比的古代建築傑作，世界現存最大、最完整的木質結構的古建築群。故宮全部建築由「前朝」與「內廷」兩部分組成，四周有城牆圍繞。它的正門便是舊稱承天門的天安門。

· **須彌座**　又名「金剛座」、「須彌壇」，源自印度，系安置佛、菩薩像的臺座。中國最早的須彌座見於雲岡北魏石窟，至唐、宋時期，已從神聖尊貴之物，發展成為由土襯、圭角、下枋、下梟、束腰、上梟和上枋等部分組成一種疊澀很多的建築基座的裝飾形式，通常用於尊貴的建築物基座。

25

擎天之柱—古代華表

- **地藏王菩薩** 也稱地藏菩薩。為佛教四大菩薩之一，與觀音、文殊、普賢一起，深受世人敬仰。以其「久遠劫來屢發宏願」，故被尊稱為大願地藏王菩薩。中國佛教視九華山為地藏菩薩應化之地。

- **朱棣**（1360年～1424年），明朝第三位皇帝，明太祖朱元璋第四子。1402年奪位登基，改年號為永樂。即位後，從南京城遷都北京，並在北京建成了著名的紫禁城。他在位期間，5次北征蒙古，並疏通大運河，編撰百科全書《永樂大典》，招撫東北少數民族，為明代發展作出了重要的貢獻。

閱讀連結

據說，今天天安門前那對華表所矗立的地點，並非明清時期的位置。當時，它們的位置比現在更為靠前。1950年，天安門廣場需要擴展，因此要將這對巨大的華表向後移動6公尺。可這對華表重達20000多公斤，而且在搬動時又不能使它的精美的雕刻受到損傷。於是，如何移動這對華表便成為了一個大難題。建築部門在清宮檔案材料裡發現了15歲就進入了內務府營造司房庫，其祖上五代都為宮廷建築搭架子，曾經給皇宮安上過高大的梁枋的搭材匠徐榮。此時，徐榮已經有64歲了。他靠著搭材匠、石匠、木匠等人靈巧的手，只是使用簡單的杉篙桿子、麻

繩和吊鏈，就將偌大的兩個華表換了地方，而且式樣和原先不差分毫，安裝得十分合榫。並最終形成了後來的天安門前華表格局。

華表的這一次完整移動，堪稱是一個奇蹟。

中國其他地區的著名華表

中國古代的華表是用來上達民意，有監督作用，皆為木製，而使用石柱作華表，則盛行於東漢時期。

後來，華表的監督作用消失了，只是豎立在宮殿、橋梁、陵墓、城門等前的大柱，作為紀功、裝飾、標示等作用，成為中國傳統建築的一種裝飾品。

為此，當華表稱為一種裝飾建築以後，後來歷代的帝王都喜歡在自己的宮殿或者陵墓等處修建起這一特殊建築。

在中國，除了在唐高祖李淵獻陵和高宗李治乾陵前，以及在天安門前有華表，在中國的明代十三陵、清代東陵、清昭陵、清西陵以及盧溝橋和北大等處也可以見到華表。

明代十三陵位於北京市昌平縣天壽山南麓，是明朝13個皇帝的陵墓群。在明代十三陵中，共有兩對漢白玉雕成的華表，位於長陵神功聖德碑亭的四角處。

4根華表對稱而設，每根華表通高為10.81公尺，其頂部各有異獸一尊，面南者稱望君出，面北者稱望君歸。每座華

擎天之柱—古代華表

表上共刻有 41 條龍。

清東陵也稱「福陵」，位於遼寧省瀋陽東郊的東陵公園內，是清太祖努爾哈赤和孝慈高皇后葉赫那拉氏的陵墓，因地處瀋陽東郊，故又稱「東陵」。

清代東陵是中國聚集華表最多的地方，共有 12 根。

其中兩對位於亭外廣場的四角，這是 4 根白色大理石雕刻的華表。每根華表由須彌座、柱身、雲板、承露盤和蹲龍組成。

柱身上雕刻著一條騰雲駕霧的蛟龍，屈曲盤旋，奮力升騰，寓動於靜，栩栩如生。八角須彌底座和欄杆上亦雕滿了精美的行龍、升龍和正龍，一組華表上所雕的龍竟達 98 條之多。

另外一對華表位於東陵的大紅門前，其底座是 3 層蓮花座，長、寬各 0.92 公尺，高一公尺，柱體為八角形，圍長 0.55 公尺，通體浮雕雲紋及龍蟠柱、頂部橫插有雲板，東端華表刻有「日」字，西端的刻有「月」字。

頂部是「天盤」，上有坐犼一隻，樣子似大非大，身有麟甲，長尾與鬃發相連，渾身瘦骨嶙峋，做昂首蹺尾引頸高鳴狀。

古人說：犼「似犬，食人」。由於此獸猛烈異常，所以刻在石柱上要它守陵，其朝向有的面北，有的面南，相傳

設置宮殿前的犼，西北者謂「望君出」，西南者謂「望君歸」。

而在這裡前者也許是勸慰皇帝，在祭祀時不要沉湎於哀傷之中，後者則是勸告皇帝前來祭奠祖宗山陵。

在清東陵石獸群的前後部位，也分別有兩對華表。

這兩對華表樣式較為古樸，座為方形，須彌座，束腰是八角形，分為上下兩層，上面雕刻有吉祥圖案，上層圖案有如意、猴、鶴、松、神鳥、山石、祥雲、月、牡丹、獅、靈芝。

下層圖案有口銜靈芝的仙鹿、松、猴、蜂、官印、麒麟、犀牛、月、魚龍、獅、天馬、虎、寓意「松鶴延年」、「封侯桂印」、「太師少師」、「吉祥富貴」等。在各個角之間用竹節式紋飾為間隔。柱體為八角形，上面浮雕為祥雲和蟠龍。

據說，清東陵內的這些華表建造於 1650 年，據《清奇世祖實錄》記載：

順治七年四月己酉：在福陵立「擎天柱四，望柱二」。

清昭陵是清朝第二代開國君主太宗皇太極以及孝端文皇后博爾濟吉特氏的陵墓，位於遼寧省瀋陽市古城北約 5000 公尺處，因此也稱「北陵」，是清初「關外三陵」中規模最大、氣勢最宏偉的一座。

擎天之柱─古代華表

清昭陵的華表柱共有3對,一對在昭陵大紅門外,距下馬碑不遠的地方;一對在石像生之前;再一對在神功聖德碑碑亭之前。

3對華表樣式有相同之處,也有不同之處。它們的底座都是六角形須彌座,須彌座的上下枋及束腰部位刻有雲龍、仰俯蓮等紋飾。

柱體有的是六角形,有的是圓柱形,但上面的浮雕一樣,都是雲龍幡柱紋。雕刻形象生動的巨龍,在濃密的雲水間彷彿在盤旋升騰;雲板橫插在接近柱體的頂端,是一塊長三角形石板,雲板上刻有密集的雲紋,有的雲板還刻有「日」及「月」兩字。在柱體頂部有一圓盤叫「天盤」,天盤之上為柱頂。

清西陵內的華表柱共有兩對,位於西陵正方形廣場的四角。

4座華表同樣也是白玉石雕,石柱拔地而起,直刺青天;石柱周身浮雕著朵朵雲團,一條巨龍於雲朵之間盤繞柱身扶搖而上;柱身底部雕有海浪巨岩,頂部龍首處東西向橫插著鏤雕的如意雲板;雲板上端為蓮紋柱頂,圓形頂蓋上蹲踞著一尊昂首翹尾、引頸嘶鳴、似犬非犬、遍體甲麟、極具力度和美感的珍奇怪獸望天犼。

在每個華表的八角蓮花須彌座四周,還有一個精緻的漢

白玉護欄，將華表柱保護起來。

　　除了這些皇帝陵內的華表，在中國的盧溝橋兩頭也有華表 4 座。

　　4 座高 4.65 公尺，石柱上端橫貫著雲板，柱頂有蓮座圓盤，圓盤上雕有石獅子，莊嚴秀美，氣勢非凡。

　　在中國眾多的華表中，北京大學的一對華表也非常著名。

　　這對華表在北大校園辦公樓前開闊的草坪上，它們均由漢白玉雕成，通高約 8 公尺，下方的八方形、須彌座高為 1.24 公尺。華表柱身刻有雲彩和姿態各異的蟠龍，是凝結了中國雕刻藝術、極具美學價值的精品。

　　這兩座華表來自何處呢？說起來這其中還有一段典故。原來這兩座華表是圓明園安佑宮中的遺物之一，當年被安放在安佑宮琉璃坊前。

　　在清末民初崇彝的《道咸以來朝野雜記》中有記載：

　　鴻慈永祐，在月地雲居之後，循山徑入，其中為安佑宮，乾隆七年建，其前琉璃坊三座，左右華表刻雲氣，甚精巧，民國十四年猶及見之。聞人言：今已為燕京大學所取。

　　根據這段記載推測，這兩座華表應當建於 1742 年。至於如何從圓明園移到北大校園，據當年的《燕京大學校刊》記載，這是燕京大學建校初期移至此處的。

　　這對華表歷經百年滄桑，給古老而年輕的北大校園增添

擎天之柱—古代華表

了幾分典雅與莊重。

旁注

· **行龍、升龍和正龍**　指龍的各種狀態，其中，行龍指坐奔
走狀態的龍，正龍指盤著的龍，升龍指龍的頭部在上方，
呈升起的動勢。龍頭往左上方飛升，稱「左側升龍」，龍
頭往右上方飛升，稱「右側升龍」。升龍又有緩急之分，
升起較緩者，稱「緩升龍」，升起較急者，稱「急升龍」。

· **麒麟**　也稱「騏麟」，簡稱「麟」，是中國古籍中記載的
一種動物，與鳳、龜、龍共稱為「四靈」，是神的坐騎，
古人把麒麟當做仁獸、瑞獸。雄性稱麒，雌性稱麟。它與
貔貅有所不同，麒麟是兇猛的瑞獸，而且護主心特別強，
有招財納福、鎮宅闢邪的作用。貔貅是以財為食的，能食
四方之財。

· **關外三陵**　是指清太祖努爾哈赤的福陵、清太宗皇太極的
昭陵；在滿洲老家赫圖阿拉，滿語意為「橫崗」，還建有
埋葬清朝遠祖肇、興、景、顯四祖的永陵。三陵的陵墓形
制都仿照明陵，程式化特點強烈，並影響了入關後清朝各
陵的修建。

· **石像生**　又稱「石翁仲」或「石獸群」。始於秦漢，興於

唐宋，盛於明清，是帝王陵墓前主要供祭儀物之一，為石雕人物、動物成對立於神道兩側。神道兩旁排列著一群石獸，它們按照一定的次序在特定的方向排列，石獸如同一批「衛士」護衛著皇陵。是陵墓的裝飾性建築。

· **鏤雕** 是一種雕塑形式。即是在浮雕的基礎上，鏤空其背景部分，有的為單面雕，有的為雙面雕。鏤雕也稱「鏤空」、「透雕」。指在木、石、象牙、玉、陶瓷體等可以用來雕刻的材料上透雕出各種圖案、花紋的一種技法。

· **圓明園** 座落在北京西郊海澱區，與頤和園緊相毗鄰。它始建於 1707 年，由圓明園、長春園、綺春園三園組成。有園林風景百餘處，建築面積約 16 萬平方公尺，是清朝帝王在 150 餘年間創建和經營的一座大型皇家宮苑。圓明園有「萬園之園」之稱。1860 年 10 月，圓明園遭到英法聯軍的洗劫和焚燬。

· **燕京大學** 是中國近代最著名的教會大學之一，成立於1916 年，它本來是由華北地區的幾所教會大學合併而成的，包括北京匯文大學、通州華北協和大學、北京華北女子協和大學，分別由美國長老會、美以美會、美國女公會、公理會、英國倫敦會等合辦，初期名為「北京大學」。它後來成為了北京大學的主校園燕園。

擎天之柱—古代華表

閱讀連結

據說，在北大校園內的這對華表，是一粗一細，並非是標準的一對。這是為什麼呢？

原來，在1925年燕京大學建校舍時，只從圓明園運來了3根，第四根卻被運到北京城裡。1931年，第四根華表曾橫臥在天安門前道南。

後來，當北京圖書館建文津街新館時，人們想要將燕大多餘的一根華表搬走與天安門前道南的另一根合成一對，並一起移到北京圖書館前。不料，在搬運時陰錯陽差，結果燕大和北圖的華表皆不成對，成就了這一樁趣事。

再後來，人們把燕大內剩下的這對華表，一齊移到了辦公樓前面，形成了現在人們看到的樣子。而另外的兩根華表，則一根放在了北海公園，一根放在了中山公園。

榮譽象徵 —— 古代牌坊

　　牌坊，是封建社會為表彰功勳、科第、德政以及忠孝節義所立的建築物。也有一些宮觀寺廟以牌坊作為山門的，還有的是用來標明地名的。又名牌樓，為門洞式紀念性建築物，宣揚封建禮教，標榜功德。

　　牌坊也是祠堂的附屬建築物，昭示家族先人的高尚美德和豐功偉績，兼有祭祖的功能。

　　牌坊從產生，到形製成熟，到種類眾多，繁榮興盛，由結構簡單到結構繁複，由形制單一到形制多樣，經歷了一個漫長的演變發展過程。

榮譽象徵─古代牌坊

由衡門演變而來的古老建築

牌坊，是中國封建社會為表彰功勛、科第、德政以及忠孝節義所立的建築物。也有一些宮觀寺廟以牌坊作為山門，還有的是用來標明地名。

牌坊是中國古代官方的稱呼，老百姓俗稱它為「牌樓」。作為中華文化的一個象徵，牌坊的歷史源遠流長，關於它的來歷，有兩種說法：

一種說它是由欞星門衍變而來的，開始用於祭天、祀孔。欞星原稱靈星，靈星即天田星，為祈求豐年，漢高祖規定祭天先祭靈星。宋代則用祭天的禮儀來尊重孔子，後來又改靈星為欞星。

另一種說法則認為它是由衡門演變而來的，在中國春秋時代的作品《詩經》中，便有相關的介紹：

衡門之下，可以棲遲。

《詩經》大多是周初至春秋中葉的作品，由此可以推斷，「衡門」在中國的春秋中葉便已經出現了。

據說，最早的衡門是以兩根柱子架一根橫梁的結構存在的，因為它的形狀更接近於後來的牌坊樣子，人們便稱衡門為牌坊的老祖宗了。

那麼，「牌坊」的名稱又是怎樣產生的呢？

據說，這和中國古代的「里坊制度」有關。

在唐代，中國城市都採用里坊制，城內被縱橫交錯的棋盤式道路劃分成若干塊方形居民區，這些居民區，唐代稱為「坊」。

坊是居民居住區的基本單位，坊與坊之間有牆相隔，坊牆中央設有門，以便通行，稱為「坊門」。

後來，隨著經濟的發達和城市建設的繁榮，人們對坊門的建造也就逐漸講究起來。於是，產生於上古時代、至隋唐時已演化得雕工相當精緻、形制赫然華貴的華表柱也被人們移植到了坊門上來，成為坊門左右兩邊的兩根立柱。

這樣一來，坊門原先頗為簡單的兩根立柱，被兩根雕飾華麗、形制威武的華表柱所取代，由兩根高過門頂的高大華表柱中間相連一兩根橫梁及門扇組合成一種新式樣的門，這種門稱為「烏頭門」，以後也被稱為「欞星門」。

在中國現存的古代典籍中，最早出現「烏頭門」之名的是北魏楊衒之的《洛陽伽藍記》，當時著名的廟宇永寧寺的北門即是「烏頭門」。

至宋代時，古籍《冊府元龜》中，更是有對「烏頭門」的明確記載，書中說道：

> 正門閥閱一丈二尺，二柱相去一丈，柱端安瓦筒、墨染，號
> 烏頭染。

37

榮譽象徵─古代牌坊

同時，宋代李誠的《營造法式》中，還有對如何建造「烏頭門」進行了詳細規定和介紹，書中寫道：

其名有三，一曰烏頭大門，二曰表揭，三曰閥閱，今呼為欞星門。

造烏頭門之制，高八尺至二丈，廣與高方，若高一丈五尺以上，減廣不過五分之一，用雙腰串，每扇各隨其長於上腰，中心分作兩分，腰上安子裎欞子，腰華以下並安障水版……挾門柱方八分，其長每門高一尺則加八寸，柱下栽入地內上施烏頭。日月版長四寸廣一寸二分厚一分五厘。

從這些記載中，我們可以清楚地看到，宋代的烏頭門即是華表與坊門的結合物。由於「烏頭門」華貴莊重，氣勢威嚴，就被當時有地位、有權勢和有錢的大戶人家紛紛用作建造府第大門。

後來，由於民間建造這個門的人越來越多了，以至於官府無法分辨哪些是富商住的屋子，哪些是官員住的屋子。

為此，唐宋統治者不得不對烏頭門的使用做了限制，如在《宋史輿服志》中規定：「六品以上許做烏頭門。」

由於烏頭門含有旌表門第之意，因此烏頭門在宋代的《營造法式》中又被稱為「閥閱」。之所以這樣稱，是因為「古者以積功為閥」，「經歷為閱」。

由於烏頭門起了標榜「名門權貴、世代官宦」之家的作用，因此成了上層等級的代名詞，後世所稱的「門閥貴

族」、「閥閱世家」也即由此而來。

從古籍中，我們還知道，烏頭門是唐以前通常用的稱呼，但宋以後烏頭門這名稱便日漸少用，而被欞星門這一稱呼所取代。

據史籍記載，欞星即「靈星」，又稱「天田星」，據《星經》載：「天田九星，主畿內田苗之職。」北宋時，宋仁宗營建了用於祭天地的「郊臺」，設置「靈星門」。因門係木製，門上有窗欞，為區別於「靈星」，故又稱作「欞星門」。

如此，可以看出，欞星門其實是牌坊演變過程中的一個階段。

同時，由於其威嚴、莊重、氣派，得到人們的青睞和重視，因而也被作為牌坊的一個血緣分支保存延續下來。

自宋代以來，欞星門常常被用於建造文廟、佛寺、道觀、陵墓等莊重場所的正門。而在這些場所建造的欞星門往往只起一個標誌作用而並不需要起什麼防衛作用，因此欞星門上的門扇可裝可不裝。於是，這些欞星門就只剩下了華表柱和作為額枋的橫梁。

因華表柱遠遠高出額枋，呈沖天狀，所以人們就將其稱為「沖天牌坊」，成為後來牌坊中的最主要的形制。

而另一些坊門，沒有用高聳的華表柱來替換坊柱，而是吸納了「闕」的形制特點，在額枋和柱頂上加蓋了樓頂，從

榮譽象徵─古代牌坊

而形成了柱子不出頭的屋宇式牌樓。

　　然而，儘管櫺星門和屋宇式牌樓比原先衡門式的坊門要美觀得多，但其各自都有侷限。前者只有華表柱而無樓頂，後者只有樓頂而無華表柱，於是人們有想出了兩全齊美的辦法。

　　一方面將坊柱換成高高的華表柱，同時又不在枋柱頂上蓋樓頂，而是在華表柱一側的額枋上蓋樓頂，這樣，就形成了既有華美的樓頂，又在樓頂上露有高高的華表柱的牌坊建築。

　　另一方面，牌坊在形制演變的同時，建築材料也在不斷發展變化。起初，牌坊是木構建築，但後來為了追求莊重威嚴，堅實純美和能長久保存，遂由木柱發展為石、磚、漢白玉、琉璃等。

　　明清代以後牌坊發展除以繁密的構架盡力表現結構自身完美之外，還以精湛的技術雕刻各式各樣的圖案，採用不同的色彩來表達牌樓的藝術。至此，牌坊可以說發展到了鼎盛時期。

　　中國的牌坊，從形式上分，只有以下兩類：

　　一類叫「沖天式」，也叫「柱出頭」式。顧名思義，這類牌樓的間柱是高出明樓樓頂的。

　　另一類「不出頭」式。這類牌樓的最高峰是明樓的正

脊。如果分得再詳細些，可以每座牌樓的間樓和樓數多少為依據。無論柱出頭或不出頭，均有「一間二柱」、「三間四柱」、「五間六柱」等形式。

頂上的樓數，則有一樓、三樓、五樓、七樓、九樓等形式。在中國北京的牌樓中，規模最大的是「五間六柱十一樓」。宮苑之內的牌樓，則大都是不出頭式，而街道上的牌樓則大都是沖天式。

按材質分，牌坊分為四大類：石坊、磚坊、木坊、水泥坊。

按名稱和功能分，有功德牌坊、忠正牌坊、功名牌坊、官宦名門牌坊、孝子牌坊、貞節牌坊、仁義慈善牌坊、百歲壽慶牌坊、歷史紀念牌坊、學宮書院牌坊、文廟武廟牌坊、衙署府第牌坊、地名牌坊、會館商肆牌坊、陵墓祠廟牌坊、寺廟牌坊、名勝古蹟牌坊等。

這些牌坊主要起著褒獎教育、炫耀標榜、紀念追思、風俗展示、裝飾美化、標誌引導等作用。

旁注

· **漢高祖**（西元前 256 年～西元前 195 年），劉邦。漢朝開國皇帝，在位 8 年。謚號「高皇帝」。中國歷史上傑出的政治家、策略家。西元前 202 年，劉邦於榮陽汜水之陽即皇帝位，定都長安，史稱西漢。他在位期間規定，祭天先

榮譽象徵—古代牌坊

要祭靈星，並命人修建了靈星祠。

- **里坊制度**　是中國古代帝王與官吏，為了加強對城市居民的管理，從春秋至隋唐的 1500 年間，試行的一種管理制度。這種制度把城市劃分成若干個方形或矩形區域，在其內排列居民住宅。裡坊內有街巷，四周有高強圍起來，是城市「父母官」管束子女的一種方式。

- **上古時代**　是指文字記載出現以前的歷史時代。對世界各地上古時代的定義也因此不同。在中國上古時代一般指夏以前的時期。因為上古時代沒有當時直接的文字記載，那個時候發生的事件或人物一般無法直接考證。

- **《冊府元龜》**　北宋四大部書之一，史學類書。1005 年，宋真宗趙恆命王欽若、楊億、孫奭等 18 人一同編修歷代君臣事跡。「冊府」是帝王藏書的地方，「元龜」是大龜，古代用以占卜國家大事。意即作為後世帝王治國理政的借鑑。由於該書徵引繁富，也成為後世文人學士，運用典故，引據考證的一部重要參考資料。

- **《營造法式》**　成書於 1100 年，是中國古代土木建築家李誡在兩浙工匠喻皓的《木經》的基礎上編成的。是北宋官方頒布的一部建築設計、施工的規範書，這是中國古代最完整的建築技術書籍，代表著中國古代建築已經發展到了

較高階段。

· **文廟**　是紀念祭祀中國偉大思想家、教育家孔子的祠廟建築，在歷代王朝更迭中又被稱作文廟、夫子廟、至聖廟、先師廟、先聖廟、文宣王廟，尤以文廟之名更為普遍。在中國古代建築類型中，文廟堪稱是最為突出的一種，是中國古代文化遺產中極其重要的組成部分。

· **額枋**　又稱檐枋，宋代稱為「闌額」，是橫架在檐柱頭上連貫兩檐柱的橫木，稱為額枋。有些額枋是上下兩層疊重疊的，在上的稱為大額枋，在下的稱為小額枋。大額枋和小額枋之間夾墊板，稱為由額墊板。額枋上置平板枋。南北朝及之前多置於柱頂，隋唐後才移到柱間。

閱讀連結

據說，在中國古代，牌坊與牌樓是有顯著區別的，牌坊沒有「樓」的構造，即沒有斗栱和屋頂，而牌樓有屋頂，它有更大的烘托氣氛。

但是，由於它們都是中國古代用於表彰、紀念、裝飾、標誌和導向的一種建築物，而且又多建於宮苑、寺觀、陵墓、祠堂、衙署和街道路口等地方，再加上長期以來老百姓對「坊」、「樓」的概念不清，所以到最後兩者成為一個互通的稱謂了。

榮譽象徵─古代牌坊

以宗教祭祀為主的廟宇牌坊

　　牌坊是集建築、雕刻、書法、楹聯等傳統文化於一體的文化載體，每座牌坊的背後都有一個令人動容的故事。

　　中國牌坊的類別很多，形式也多種多樣，從功能上分，主要包括用於宗教祭祀的寺廟牌坊，用於表彰忠孝節義等倫理道德的節孝牌坊，用來表彰為國家地方建立功績的功德牌坊，以及作為地方標示作用的標誌牌坊等幾類。

　　其中，中國的廟宇牌坊主要位於寺廟前或者寺廟內，最為著名的有陝西省西安清真大寺牌坊、山東省曲阜市孔廟牌坊、山西省運城市解州關帝廟牌坊、河南省湯陰縣岳飛廟精忠坊、山西省太原市晉祠對越牌坊、江蘇省揚州市棲靈遺址牌坊、山西省五臺縣菩薩頂牌坊、北京市香山昭廟琉璃坊、江蘇省蘇州市知恩報恩牌坊、山東省濟南市千佛山老牌坊、陝西省勉縣武侯祠三坊、山東省五蓮縣仰止坊和河南省衛輝市徐氏家祠石坊等。

　　西安清真大寺位於陝西省西安市西大街鼓樓西北隅的化覺巷內。由於它與西大街大學習巷的清真寺東西遙遙相對，而且規模較大，故又被稱為「東大寺」或「清真大寺」。

　　據寺內現存碑文記載，清真大寺創建於 742 年，距今已有 1250 餘年的歷史。

在這座古老的寺廟內，有一座木牌坊和一座石牌坊最為著名。

其中，木製牌坊在寺廟的第一進院內，牌坊聳立在磚雕大照壁的對面，翼角飛簷，斗栱層疊，樓頂琉璃覆蓋，蔚為壯觀。該牌坊約建於 17 世紀初，距今已有 360 餘年。

寺廟內的石牌坊位於第二進院落的中央，為 3 間柱式，中楣鐫刻「天監在茲」，兩翼各為「虔誠省禮」和「欽翼昭事」，東西有踏道，繞以石雕欄杆。此石牌坊約建於明代。

曲阜市孔廟牌坊位於山東省曲阜市奉祀孔子的廟宇內，廟內共有門坊 54 座，其中有 6 座著名的古牌坊。在這些古牌坊中，金聲玉振坊是孔廟的起點。「金聲玉振」是孟子對孔子的形象比喻。

《孟子‧萬章下》對孔子評價：

> 孔子之謂集大成。集大成者，金聲而玉振也。金聲也者，試條理也；玉振之也者，終條理也。

這裡的「金生」和「玉振」表示奏樂全過程，鐘代表「金生」，磬代表「玉振」，以擊鐘開始，以擊磬告終。以此象徵孔子思想集古先賢之大成，讚頌孔子對文化的巨大貢獻。因此，後人把孔廟門前的第一座石坊命名為「金聲玉振」，其寓意是很深刻的。

榮譽象徵—古代牌坊

金聲玉振坊石刻，4 楹石鼓夾抱，4 根八角石柱頂上飾有蓮花寶座，寶座上各蹲踞一隻雕刻古樸的獨角怪獸「闢邪」，俗稱「朝天吼」，以避除群凶，懾亂鎮邪。兩側坊額淺雕雲龍戲珠。

牌坊明間坊額上刻 4 個紅色大字「金聲玉振」，筆力雄勁，是 1538 年著名書法家胡纘宗所書。

在金聲玉振坊後面是欞星門牌坊，它是孔廟的第一座大門。

欞星門牌坊始建於明代，原為木結構建築，清乾隆年間重修時改為鐵梁石柱，為三楹四間。鐵梁鑄有 12 個龍頭閥閱，4 根圓柱中綴祥雲，頂雕怒目端坐的 4 位天將坐像。

額枋上雕火焰寶珠，明間額坊由上下兩層石板組成，上層條環花紋，下層刻乾隆皇帝手書「欞星門」3 個大字。兩旁皆有額坊一層，次間額枋雕有精美的花紋圖案。

欞星門裡建兩坊，南為「太和元氣坊」，此坊建於 1544 年春，形制與金聲玉振坊相同，坊額題字系山東巡撫曾銑手書，讚頌孔子思想如同天地生育萬物一樣。

北為至聖廟坊，明額題刻篆字，坊明代時原刻「宣聖廟」3 個字，1729 年改為「聖廟坊」。坊為漢白玉石刻制，三間四柱，柱飾祥雲，額坊上飾火焰寶珠。

在太和元氣和至聖廟兩坊中間，也就是孔廟的第一進院

落的左右兩側，有兩座互相對稱的木質牌坊遙遙相對是孔廟的第一道偏門。

東題「德牟天地」，是說孔子之德與天地齊；西題「道冠古今」，是說孔子之道古今無二。這 8 個字讚美孔子學說在古往今來都是至善至美的，極言孔子學說對中國思想界所產生的影響是極其深遠、無與倫比的。

此兩坊建立於明初，具有明顯的時代特色風格。建築為木構，三間四柱五樓，黃色琉璃瓦，如意斗栱，明間 13 間，稍間 9 間，中夾小屋頂 5 間。

坊下各飾有 8 只石雕怪獸。居中的 4 只天祿，披麟甩尾，頭長爪利；兩旁的 4 個闢邪，怒目扭頸，形象怪異。

運城市解州關帝廟是進行關公祭祀活動的主要場所，在此廟內，也有眾多的牌坊，其中以廟內中軸線南端東側的「萬代瞻仰」石牌坊和西側的「威震華夏」木牌坊最為著名。

萬代瞻仰石牌坊建於 1637 年，為四柱三門三滴水五頂式建築。檐下施五踩重翹斗栱，正面書「萬代瞻仰」，背面書「正氣常存」。

牌坊造型優美，比例適度。立柱兩側抱鼓石門墩製作精緻，上部雕胡人牽獅、幼獅上爬，中部抱鼓雕花卉纏繞，刀工與造型皆佳。尤其是正背兩面柱頭與柱間額枋浮雕堪稱藝術精品。

榮譽象徵—古代牌坊

中門額枋浮雕 4 層，側門額枋浮雕 3 層，皆為內容豐富的紋飾。

石牌坊正面上層雕「八神將騎馬、跨麒麟等瑞獸追擊圖」。中部以三孔橋相隔，眾神橫槍躍馬，前後追擊，足下塵土飛揚，神速異常。中上層雕「十仙足踏祥雲拱手相向朝拜圖」。

中部置香爐，左右站兩將守護。上部坐者元始天尊。中下層雕「天神將征戰圖」，眾將跨天馬、騎天牛、踩葫蘆、踏龜背征戰追殺，周圍祥雲繚繞，場面宏闊。

下層雕人間三國故事圖。劉備、關羽、張飛坐中，持刀、握矛隨從側立，司馬侍從牽馬守候，樹木祥雲襯伴其間。

石牌坊側門額枋也雕三國故事題材。上層兩側皆雕關羽騎馬橫刀過關斬將圖，中層兩側雕關羽歸城圖，下層兩側雕二龍戲珠圖。

石牌坊背面上層雕劉備、關羽、張飛、趙雲、諸葛亮等眾臣將共商軍務圖。中上層雕「關羽辭曹挑袍圖」。關羽騎馬橫刀挑贈袍站於橋上辭曹欲行。

中下層雕「古城會」故事，關羽躍馬橫刀力戰蔡陽，形象生動，刀法洗練。下層雕劉、關、張跨馬征戰追擊圖，眾將策馬持槍馳騁戰場。

石牌坊右上側雕「屯土山」故事。曹軍誘戰關羽，困關

羽於屯土山。曹操遣張遼勸降，兩人面坐對談，張遼彬彬施禮，關羽正氣凜然，談判降漢不降曹及歸蜀尋兄等條件。

左上側雕「關羽辭行圖」。關羽跨馬後望，一將下馬作揖施拱手禮送行，難分難捨之情體現於精雕細刻構圖之中。右中側雕關羽跨馬力斬二將圖，二將頭顱被斬於馬下，故事情節為「白馬坡誅顏良、文醜」。

左中側雕「三顧茅廬」圖。劉備、關羽、張飛下馬徐行赴臥龍崗請諸葛亮輔政。孔明坐於茅廬之中，書僮引請三兄弟面見，身後三馬隨行，劉備求賢若渴的情景表現得淋漓盡致。

左右下側雕麒麟、獅、虎、天馬等瑞獸奔走圖。

石牌坊正、背兩面柱身、板心所雕的蟠龍繞柱，侍臣站立、瑞鳥互伴等，也為上乘佳作。

這座明代石坊，以其巧妙的構思、豐富的內容、生動的表現、精湛的雕技，將膾炙人口的三國故事與相關神仙勇將傳說融為一體，祥雲瑞獸仙鳥添花點綴，動靜結合，情景交融，堪稱中國石雕藝術寶庫中的難得珍品。

湯陰縣岳飛廟位於湯陰縣城內西南門裡，是紀念岳飛的地方。

精忠坊是岳廟的頭門，這是一座建造精美的木結構牌樓，坊之正中陽鐫明孝宗朱佑堂賜額「宋岳忠武王廟」，兩

榮譽象徵—古代牌坊

側八字牆上用青石碣分別陽刻「忠」、「孝」兩個大字，字高 1.8 公尺，遒勁端正，特別醒目。

山門兩側各有石獅一尊，山門檐下一排巨匾，上書「精忠報國」、「浩然正氣」、「廟食千秋」。

晉祠對越牌坊簡稱對越坊，位於太原晉祠金人臺正西，立於 1576 年。

關於這個牌坊的來歷，還有一個故事。

相傳，明代書法家高應元的母親患偏頭痛，久治無效。後來在呂祖廟前得一簽，簽上寫有「添磚加瓦」4 個字，它的含義是只有在祠內增加些建築，才能消災免難。

高應元在晉祠內仔細觀察，發現殿、堂、樓、閣、亭、臺、橋等應有盡有，唯獨缺少牌坊，便決定建造一座牌坊。

但是，牌坊建在何處為宜呢？經過他深思熟慮後，他認為在祠內的獻殿東這塊空地最合適。

高應元想，將來牌坊落成後，殿、臺、坊組成一組規模宏大的建築群，定會收到消災的效果。高應元原計劃建造一座簡單的小牌坊，沒想到在破土動工的第二天，他母親的病就好了，因而，他有決定建成一座大牌坊。

牌坊落成後，高應元為它命名為「對越」，並親自執筆寫下了匾額，此匾氣勢頗為磅礡，被列為晉祠三大名匾之一。

以宗教祭祀為主的廟宇牌坊

　　這座「對越坊」，造型優美，結構壯麗，雕刻精細。「對越」的「對」，意為報答；「越」，即揚，意為宣揚。「對越」兩字合起來，意為「報答宣揚祖先功德」，在此處意為「宣揚母德高尚」。

　　母德高尚在這裡有雙關語之意，指唐叔虞之母邑姜也行，說高應元之母也可。

　　揚州市棲靈遺址牌坊位於揚州的大明寺前。

　　牌坊為四柱三楹，莊嚴典雅。牌坊正面橫匾上題有「棲靈遺址」，背面則是「豐樂名區」4字，題字皆為篆書，為光緒年間鹽運使姚煜手書，字體古拙凝重。這正反兩面的文字，恰好構成一副聯語。

　　五臺縣菩薩頂牌坊位於菩薩頂寺廟山門前的平台上，正對 108 臺階。

　　此牌坊為石柱穿架式的漢白玉牌坊，四柱七檐，排間 15 公尺左右，進深 6 公尺上下，柱高近 5 公尺，斗栱五跳，頂覆黃色琉璃瓦。

　　前後各懸一匾，匾額上寫著「五臺聖境」4 個字。這 4 個字筆力雄健，灑脫大方，均為清康熙皇帝御筆。

　　在匾額上，還刻有「康熙之寶」印章。因為此牌坊匾額上的字出自皇帝之手，為此，該牌坊也就成了菩薩頂的一件瑰寶。

榮譽象徵─古代牌坊

昭廟全稱「宗鏡大昭之廟」，位於北京香山公園見心齋以南，地處半山，坐西向東；原為清代皇家之鹿園。

1780 年為接待西藏班禪來京而建，故世人稱之為班禪行宮。廟中尚有琉璃牌坊和石碑各一，是昭廟重要組成部分。

其中，琉璃牌坊在廟前的石臺上，牌坊由黃綠兩色琉璃磚裝飾，飛簷式琉璃瓦頂，莊嚴華美。牌坊上部正中、兩面有題額，均為漢藏滿蒙體文，東額為「法源演慶」，西額為「慧照騰輝」。

據說，這是北京最大最漂亮的一座琉璃牌坊。

旁注

· **照壁** 也稱影壁，古稱蕭牆，是中國傳統建築中用於遮擋視線的牆壁。舊時人們認為自己的住宅中，不斷有鬼來訪。如果有影壁的話，鬼看到自己的影子，會被嚇走。影壁還可以烘托氣氛，增加住宅氣勢。

· **孔子**（西元前 551 年～西元前 479 年）春秋末期的思想家和教育家，儒家思想的創始人。孔子集華夏上古文化之大成，在世時已被譽為「天縱之聖」、「天之木鐸」，是當時社會上的最博學者之一。他被後世統治者尊為孔聖人、至聖、至聖先師和萬世師表，被聯合國教科文組織評選為「世界十大文化名人」之首。

- **蓮花寶座** 據傳，佛祖釋迦牟尼和觀世音菩薩都愛蓮花，常用蓮花為座。此座都做六角形，下部做一個須彌座，其上枋、下枋都做三重或做四重。它常用於佛像基座，以及石牌坊上的裝飾。

- **如意斗栱** 斗栱是中國建築特有的一種結構。在立柱和橫梁交接處，從柱頂上加的一層層探出成弓形的承重結構叫拱，拱與拱之間墊的方形木塊叫斗，合稱斗栱。斗栱在木牌樓中一般都在三跳至五跳之間，如意斗栱指可有如意紋的斗栱。

- **元始天尊** 又名「玉清元始天尊」。在「三清」之中位為最尊，也是道教神仙中的第一位尊神。《歷代神仙通鑒》稱他為「主持天界之祖」。

- **諸葛亮** 字孔明、號臥龍，今山東省臨沂市沂南縣人。三國時期蜀漢丞相、傑出的政治家、軍事家、發明家、文學家。在世時被封為武鄉侯，死後追諡忠武侯，東晉政權特追封他為武興王。諸葛亮為匡扶蜀漢政權，嘔心瀝血，鞠躬盡瘁，他在後世受到極大尊崇，成為後世忠臣楷模，智慧化身。

榮譽象徵—古代牌坊

- **晉祠三大名匾** 在晉祠，民間有「晉祠廟裡三面牌，難老、對越、水鏡臺」之說。除了「對越」匾，「難老」匾在祠內的難老泉亭中，它是明末清初傅山所題。「水鏡臺」匾在進入晉祠大門的第一座古建築水鏡臺上，它是乾隆年間楊二酉手書。

- **班禪** 全稱為「班禪額爾德尼」，班禪是梵文「班智達」和藏文「禪波」的簡稱。西藏人一般相信班禪是「月巴墨佛」，即阿彌陀佛的化身。而達賴喇嘛為觀音菩薩的化身，蒙古可汗是金剛手菩薩的化身，清朝君主是文殊菩薩化身。

閱讀連結

揚州市的棲靈遺址牌坊之所以稱「棲靈遺址」，這與昔日寺中的一座塔相關。

601 年，隋文帝下詔全國 30 個州各建一座供奉佛舍利的寶塔，建於大明寺的塔稱作「棲靈塔」，塔高 9 層，直插雲霄，蔚為壯觀，被譽為「中國之尤峻特者」，為此大明寺又稱「棲靈寺」。

但是，該塔在 843 年不幸毀於火災，後來，人們便在寺門前建了這座「棲靈遺址」牌坊，以志紀念。

以表彰忠孝節義的節孝坊

在中國，除了眾多的用於宗教祭祀的廟宇牌坊，還有許多的用於表彰忠孝節義等倫理道德的節孝牌坊，這些節孝牌坊主要建立在街道中間或者路口，有的是為家庭旌表本族先賢而建，有的則為朝廷或當地官府為旌表賢臣，在忠、孝、節、義上有成績的人而立。

最為著名的有安徽省歙縣葉氏貞節木門坊和黃氏孝烈磚門坊、歙縣棠樾牌坊群、山東省單縣百壽坊和百獅坊、江蘇省無錫市華孝子祠四面牌坊、江蘇省徐州市權謹牌坊、梅溪牌坊、江蘇省響水縣孝子坊、河北省衡水市蔡氏貞節牌坊、江蘇省銅山縣鄭楊氏節孝坊和鄭彭氏節孝坊等。

歙縣葉氏貞節木門坊和黃氏孝烈磚門坊，在歙縣斗山街內，這兩座牌坊，一南一北，一木一磚，均非常的簡陋。

葉氏貞節木門坊在斗山街南口不遠，寬約 4 公尺，高約 6 公尺，始建於 1391 年。此坊是雙柱一間三樓，橫枋以上為木製，屋頂覆小瓦，額題有「旌表江萊甫妻葉氏貞節之門」等字樣。

據說，現存的牌坊為清乾隆年間重修，龍鳳板上原來還有「聖旨」兩字。橫枋以下為磚砌，門是假門，但刻畫得非常逼真。

榮譽象徵—古代牌坊

　　此牌坊是主人葉氏 25 歲喪夫守節，盡心侍奉婆母，撫養繼子。

　　元末兵亂時，葉氏攜婆母避難山中，於極端困苦中侍奉在側，極盡周全。數十年下來，不僅將繼子撫育成人，婆母也身體康泰壽高百歲，葉氏自己也得高壽，可謂善有善終。為此，她的後人便稟明聖上，為她修建了這座節孝坊。

　　此外，在當地還有一種傳說稱，這位葉氏曾是明朝開國皇帝朱元璋的救命恩人，朱元璋當上皇帝後，便命人為葉氏建立了這座牌坊。

　　在歙縣鬥山街的北端處，是一座青磚砌就的黃氏節烈坊，此坊建於 1650 年。此牌坊四柱三間三樓，寬 6 公尺，高 7 公尺，當心間原辟有門，後封砌。

　　在牌坊的額坊處寫有「旌表清故儒童吳沛妻黃氏孝烈之門」15 個字。在此字上面的石質龍鳳板上，原來還有「聖旨」兩字，由於時間的變遷，現在已經難覓蹤影。牌坊兩側還有兩行題字，現在也已經看不清楚了。

　　關於此牌坊的來歷，據縣誌裡記載，這位黃氏是一位 10 多歲的姑娘，本來是要嫁給黃家後人的，結果，在成親前，她的丈夫卻不幸死掉了，黃氏便絕食而亡。

　　黃家人為了紀念她，便上報朝廷，為她修建了這座牌坊。

　　在歙縣，除了斗山街這兩座著名的牌坊，還有一個棠樾

牌坊群，位於由黃山市市區前往全國歷史文化名城歙縣的途中，離黃山市屯溪區約 26 公里，離歙縣縣城約 5000 公尺的鄭村鎮棠樾村東大道上。

棠樾村的「棠」字主要有兩解，一解為棠梨樹，又名杜樹，為高大喬木；二解為海棠樹，為落葉小喬木。「樾」字是樹蔭的意思。「棠樾」的意思大約就是棠梨樹或海棠樹的蔭涼之處。

這裡一個古老的村落，自宋元以來已經綿延了 800 餘年。該村的大姓鮑氏，他們的本源來自晉咸和年間的新安太守鮑弘。

棠樾鮑氏是一個以「孝悌」為核心、嚴格奉行封建禮教、倡導儒家倫理道德的家族。為此，在棠樾牌坊群內的牌坊共 7 座，明代的 3 座，清代的 4 座。

3 座明代的牌坊坊為慈孝裡坊、鮑燦孝行坊、鮑象賢尚書坊；4 座清代的牌坊為鮑文淵妻節孝坊、鮑文齡妻節孝坊、鮑逢昌孝子坊和鮑漱芳樂善好施坊。它們按忠、孝、節、義依次排列，勾勒出封建社會「忠孝節義」倫理道德的概貌。

慈孝裡坊是為旌表元末處士鮑余岩、鮑壽遜父子而建，是皇帝新批「御製」的。

據史書記載，元代歙縣守將李達率部叛亂，燒殺擄掠。棠樾鮑氏父子被亂軍所獲，並要兩人殺一，請他們決定誰死

榮譽象徵—古代牌坊

誰生。孰料，鮑氏父子爭死，以求他生，感天動地，連亂軍也不忍下刀。

後來，明朝建立後，朝廷為旌表他們，賜建此坊。在此坊的橫匾上鐫刻「御製慈孝里」幾個大字。

後來，明永樂皇帝聽說此事後，還曾為鮑氏父子題詩：

父遭盜縛迫凶危，生死存亡在一時……鮑家父母全仁孝，留取聲名照古今。

清朝建立後，乾隆皇帝也曾為鮑氏宗祠題聯：

慈孝天下無雙里，錦秀江南第一鄉。

鮑燦孝行坊建於明嘉靖初年。牌坊挑檐下的「龍鳳板」上鑲著「聖旨」兩字，橫梁正反各有一對浮雕雄獅，顯得頗為英武。額題上寫著「旌表孝行贈兵部右侍郎鮑燦」12個字。

據《歙縣誌》記載：牌坊的主人鮑燦讀書通達，不求仕進。其母兩腳病疽，延醫多年無效。鮑燦事母，持續吮吸老母雙腳血膿，終至痊癒。

他的孝行感動了鄉里，經請旨建造此坊。又因為他教育子孫有方、被皇帝「榮封三代」，並特地為其祖父立坊。由於鮑燦的曾孫鮑象賢是工部尚書，所以皇帝贈鮑燦「兵部左侍郎銜」。

以表彰忠孝節義的節孝坊

據說，棠樾的孝子特別多，甚至可以說鮑氏家族是靠「孝」繁衍壯大起來的。這與歷代帝王都把「孝道」當做修身齊家治國的根本思想分不開。

棠樾牌坊群中的鮑象賢尚書坊始建於 1622 年。旌表鮑象賢鎮守雲南、山東有功。

據縣誌記載：1529 年中進士，初授御史，後任兵部右侍郎。他曾經遠赴雲南邊防，使邊境得以安定，當地百姓還為他建了生祠以示感恩。由於秉性亢直，鄙視權貴，鮑象賢多次遭到奸臣的中傷，政治生涯幾起幾落。

但他一直抱持「官不擇位」的思想，廉智自持，不計個人毀譽得失，一如既往地效忠社稷，在死後才被追贈加封為工部尚書。

後來，人們為了紀念他，便向朝廷請命，修建了這座鮑象賢尚書坊。

此牌坊於 1795 重修，牌坊上寫著「贈工部尚書鮑象賢」8 個大字，是一座旌表鮑象賢的「忠字坊」。因其在兩廣擊退倭寇立大功，所以，在此牌坊的兩側，分別還刻有「命渙絲綸」、「官聯臺斗」等字樣，這是皇族賜予的平民百姓極高的榮譽。

鮑文淵妻節孝坊建於 1768 年。因旌表鮑文淵繼妻吳氏而建。

榮譽象徵—古代牌坊

此牌坊為四柱三間三樓四柱沖天，寬 9.38 公尺，高約 11.9 公尺。它是牌坊群自西向東第三座坊。坊字牌上有「節勁三冬」、「脈存一線」等大字。據縣誌記載：

> 吳氏，嘉定人，22 歲嫁入棠樾，當時正遇上小姑生病，她晝夜護理。29 歲時，她的丈夫去世，她立節守志，對前室的孤子鮑元標視如親生，盡心撫養，直至其成家立業。鮑元標也不負母恩，終於成為清季著名的書法家。
> 年老之後，吳氏又傾其家產，為亡夫修了九世以下的祖墓，安葬好丈夫和族屬中沒有錢安葬的人。
> 與此同時，吳氏還盡心侍奉患病的婆婆至壽終。她在 60 歲時辭世。

吳氏的舉動感動了地的官員，還打破繼妻不準立坊的常規，破例為她建造了一座規模與其他相等的牌坊。儘管得此厚愛，但在牌坊額上「節勁三立」的「節」字上，還是留下了伏筆，人們把「節」字的草頭與下面的「卩」錯位雕刻其上，以示繼室與原配在地位上是永遠不能平等的。

鮑文齡妻節孝坊建成於 1784 年，是三樓四柱沖天牌坊，寬 8.75 公尺，高約 11 公尺。它是牌坊群中自西向東的第五座坊。牌坊為灰凝石質，牌額東側寫「矢貞全孝」，西側寫「立節完孤」等大字。

據縣誌記載，江氏為棠樾人，26 歲守寡後，「立節完孤」，把兒子集成培養成歙縣的名醫。

以表彰忠孝節義的節孝坊

寡婦守節，培養後嗣，被宗法社會認為是最大的孝行，因為宗族是依靠血統來維繫的。所以在江氏 80 歲高齡時，族人為她請旌，建起了這座宛如其化身的牌坊。

鮑逢昌孝子坊建於 1797 年，為旌表孝子鮑逢昌而建。此坊結構為四柱三間三樓四柱沖天，寬 9.8 公尺，高 11.7 公尺。是牌坊群中自西向東的第二座坊。

此牌坊為灰凝石質，牌坊上無甚雕琢。字牌東面書「人欽真孝」，西面書「天鑒精誠」，下書「旌表孝子鮑逢昌」。

據記載，鮑逢昌的父親在明末離亂時外出多年，杳無音信。1646 年，才 14 歲的鮑逢昌便沿路乞討，千里尋父，最後終於在甘肅的雁門古寺找到了生病的父親。他為父親的背疽吮膿療瘡，並扶持父親回到家中。

一進家門，鮑逢昌又見母親病危在床，需要浙江富春山的真乳香醫治，鮑逢昌又不遠千里前去尋藥。母親服用後果然痊癒，族人便說這是他「天鑒精誠」、「孝愈其親」。後來，人們在他去世後，為他請旌，修建了這座牌坊。

鮑漱芳樂善好施坊建於 1821 年。這是棠樾牌坊群 7 座牌樓中位於正中間的一座，係為旌表鮑漱芳父子「樂善好施」的義舉而建造的。

此坊為四柱三間三樓，當心間頂樓檐下嵌雕四周有龍鳳圖案的「聖旨」牌，當心間上層字板正背兩面，均題刻有

榮譽象徵—古代牌坊

「樂善好施」4個大字，下層字板題刻有「旌表浩授通奉大夫議敘鹽運使鮑漱芳同子即用員外郎鮑均」字。

牌坊兩側次間字板題刻有立坊人「禮部尚書穆克登額、禮部尚書胡長齡、兩江總督百齡、安徽巡撫胡克家、安徽提督學政白銘、安徽布政司蔣繼勛」等人的名字及立坊的時間。

據《歙縣誌》記載，這座牌坊的建造經過頗為曲折，是鮑漱芳先後花了幾千萬兩銀子做「善行義舉」才換來的。

皖南歙縣，被譽為「牌坊之鄉」，據史料記載，歙縣歷代共建牌坊250多座，現存牌坊82座。它們或跨街而立，或矗立於村頭，或建於祠堂、民宅之前，作為門坊。

棠樾牌坊群，是安徽省現存最大、保存完好的一處牌坊群。古人建造它，其作用無非是維護封建社會的「忠孝節義」思想。

由於這些牌坊建築氣勢宏大、雕刻精美、保存完好，又與相鄰的鮑氏男祠、女祠構成了一個完整的旅遊景區，而且與黃山風景區自然景觀形成珠聯璧合的人文旅遊格局，因此，前往觀光遊覽的賓客，無不讚美叫絕，流連忘返。

單縣百壽坊俗稱朱家牌坊，位於單縣城內勝利北街，1765年為翰林院贈儒林郎朱叔琪妻孔氏而建，因雕有100個不同書體的壽字而得名。

此牌坊以青色魚子狀石灰岩構成，通高 13 公尺，寬 8 公尺，四柱三間三層樓閣式建築。

其獨特之處是：坊座雕有 8 頭矯健雄獅昂首遠望，8 條出水蛟龍繞柱回舞，額枋上飾滿盛開牡丹，與正間上下額枋祥雲間翩翩飛舞的 5 只透雕仙鶴、次間上額枋浮雕的相對翱翔之鸞鳳構成了具有無窮魅力之藝術佳作，寓意福壽萬年、富貴無媲或喜上眉梢。

而百獅坊則俗稱「張家牌坊」，被譽為天下第一坊，位於單縣城牌坊街中段。因其夾柱精雕 100 只姿態各異的石獅子而得名，寓有百事如意，百世多壽之意。

此牌坊是 1778 年為贈文林郎張蒲妻朱氏而建，全石結構，高 14 公尺，寬 9 公尺，四柱三間五樓式，正間單檐，次間正檐，歇山頂，全部石砌。

坊座 8 根夾柱透雕群獅 8 組，大獅子猙獰崢嶸，小獅子環繞戲耍。每根夾柱前、左、右三面均浮雕鬆獅圖。4 柱和枋額上透雕雲龍，其他部位也透雕加浮雕雲龍旋舞，珍禽異獸、花卉圖案。

無錫市華孝子祠四面牌坊，位於祠門前，俗稱「無頂亭」。單間，牌坊呈正方形，木石結構，藻飾精美，係華氏宗族族表忠孝節義及科第的紀念建築物，建於 1748 年。

四面坊是具有江南特色的一種古建築樣式，迄今能夠完整保存下來的，無錫僅此一座。

榮譽象徵—古代牌坊

徐州市權謹牌坊座落在徐州市內統一北街，又稱「權氏祠堂」，始建於 1427 年，是徐州歷史上唯一的歌頌封建禮教忠孝名人的紀念建築物。

此坊初建於城西北隅池沼旁，1624 年徐州大水，原建被淹。清順治初年，地方官吏奉旨修建，將牌坊遷至統一北街，後又多次修復改建。

權謹牌坊由牌坊、大殿、配房三部分及三者形成的院落構成。牌坊坐西朝東，牌坊與祠堂的門樓合為一體，最東為牌坊，上有門樓，其龍鳳板上書寫「聖旨」兩字，過道為 3 間，門額上有明仁宗旌表權謹的「天朝元輔」、「中原文獻」、「忠孝名臣」12 個大字。

大殿位於牌坊西，正殿門兩側紅抱柱有清乾隆帝南巡御賜的金字楹聯：

孝以作忠，品重先朝榮宰輔；
功而兼德，名垂後世耀門楣。

據說，此牌坊的主人權謹在徐州歷史上，是一位以孝道著稱的名人。

權謹，字仲常，祖籍天水略陽，明洪武初年隨父遷居徐州，他 10 歲喪父，在母李氏的辛勤訓誨下，刻苦讀書，於明永樂初年被薦授為青州樂安知縣。

10 年後，他遷光祿寺署丞。後來，因其母年事已高，辭官歸家，備盡奉贍。

母親死後，權謹守墓 3 年，朝夕哭奠，孝感朝野。地方郡守聞知後上奏京城，明仁宗皇帝遂傳旨，令群臣傚法，權謹也因此成為當時聞名的「孝子」。

權謹不但是載入《明史》46 名「孝義」的大孝子，也是當時才華出眾的文人。權謹晚年授文華殿大學士、太子太傅，在宮廷內擔任過皇太子的老師，並參加過明正統《彭城志》的編撰工作，並為之作序。

權謹一直活至 77 歲，他去世後，明宣宗皇帝命地方官員在徐建權孝公坊，以垂範名。

在中國，除了上面的介紹的這些節孝牌坊之外，還有眾多的為表彰中國忠孝節義等倫理道德的類似牌坊。這些牌坊上除了寫有大量的頌揚文字外，還刻有不同形狀的浮雕畫面，為中國的建築文化增添了光彩。

旁注

· **歙縣** 是中國安徽省黃山市下屬的一個縣，秦置歙縣，至今有 2200 多年歷史。屬古徽州六縣之一，徽州文化的發祥地之一，古代為徽州府治所在地，是徽州文化及國粹京劇的發源地，也是徽商的主要發源地，是文房四寶之徽墨、歙硯的主要產地。

榮譽象徵—古代牌坊

- **孝悌** 指還報父母的愛；悌，指兄弟姊妹的友愛，也包括了和朋友之間的友愛。聖人孔子非常重視孝悌，認為孝悌是做人、做學問的根本。孝悌不是教條，是培養人性光輝的愛，是中國文化的精神。

- **處士** 在中國古代，稱有德才而隱居不願做官的人為「處士」。男子隱居不出仕，討厭官場的汙濁，這是德行很高的人方能做得出的選擇。「處士」的意義，就是善於自處，不求聞達於當時的清高代號。這在唐代的習慣上，稱為「高士」，再早一點，便叫「隱士」，都是同一涵義的名稱。

- **宗祠** 習慣上稱祠堂，是供奉祖先神主，進行祭祀的場所，被視為宗族的象徵。上古時代，士大夫不敢建宗廟，宗廟為天子專有。後來宋代朱熹提倡建立家族祠堂。至清代時，祠堂已遍及全中國城鄉各個家族，祠堂是族權與神權交織的中心。

- **倭寇** 一般指 13 世紀至 16 世紀期間，以日本為基地，活躍於朝鮮半島及中國大陸沿岸的海上入侵者。曾經被歸於海盜之類，但實際上其搶掠對象並不是船隻，而是陸上城市。在倭寇最強盛之時，他們的活動範圍曾遠至東亞各地、甚至是內陸地區。

以表彰忠孝節義的節孝坊

- **員外郎** 中國古達官名，原指設於正額以外的郎官。晉代以後有員外散騎侍郎，是皇帝近侍官之一。隋代在尚書省二十四司各置員外郎一人。明清各部仍沿此制，也稱高級史外郎，簡稱員外。在清朝，此官職配置於朝廷或地方之輔助部門，品等為從五品。該官職一般為閒職。

- **兩江總督** 正式官銜為總督兩江等處地方提督軍務、糧餉、操江、統轄南河事務，是清朝九位最高級的封疆大臣之一，總管江蘇、安徽和江西三省的軍民政務。由於清初江蘇和安徽兩省轄地同屬江南省，因此初時該總督管轄的是江南和江西的政務，因此號兩江總督。

- **翰林院** 是中國歷史上一個帶有濃厚學術色彩的官署機構。儘管其地位在不同朝代有所波動，但性質卻無大變化，直至伴隨著傳統時代的結束而壽終正寢。在院任職與曾經任職者，被稱為翰林官，簡稱翰林，是傳統社會中層次最高的士人群體。翰林院從唐朝開始設立，翰林學士擔當起草詔書的職責。

> **閱讀連結**
> 關於歙縣棠樾牌坊群中鮑漱芳樂善好施坊的來歷，還有另外一種傳說。
> 鮑家在修建此牌坊時，鮑氏家族已有「忠」、

榮譽象徵—古代牌坊

「孝」、「節」牌坊，獨缺「義」字坊。

其村鮑氏世家，至鮑漱芳時，官至兩淮鹽運使司，掌握江南鹽業命脈。他欲求皇帝恩準賜建「義」字坊，以光宗耀祖，便捐糧 10 萬擔、銀 30000 兩，修築河堤，發放軍餉，此舉獲得朝廷恩準。

於是，在棠樾村頭又多了一座「好善樂施」的義字牌坊。在歙縣眾多的牌坊之中，這種「以商入仕，以仕保商」，政治與經濟互為融貫的密切關係屢屢可見。棠樾牌坊群雄偉壯觀，十分罕見，1981 年 9 月被列為安徽省重點文物保護單位。

以表彰建立功績的功德牌坊

功德牌坊指用來表彰為國家和地方建立功績的人，在中國古代這類牌坊有很多。

其中著名的有安徽省績溪縣奕世尚書坊和都憲坊、安徽省黟縣西遞胡文光刺史坊、安徽省歙縣許國石坊和吳氏世科坊、安徽省歙縣貞白里坊、山西省陽城縣皇城相府石牌坊、山東省桓臺縣四世宮保牌坊、雲南省麗江市古城四坊、浙江省湖州市小蓮莊牌坊、遼寧省北鎮市李成梁石坊、甘肅省正寧縣趙氏牌坊、遼寧省興城市祖氏石坊和靈壽縣石牌坊等。

奕世尚書坊座落在績溪縣瀛洲鄉大坑口村。建於 1562。

三間四柱五樓，高 10 公尺，寬 9 公尺。主體結構由 4 根柱、4 根定盤枋和 7 根額枋組成。

　　牌坊的整體結構採用側腳做法，向內收斂，四大柱子抹去稜角，即所謂的「訛角柱」；立柱的南北兩向各有抱鼓石護靠，造就了端莊穩重、傲然挺拔的美感效果；坊頂為歇山式，用茶園石石板砍鑿而成，由斗栱支撐並挑檐。

　　各正脊兩端，鰲魚對峙，明間正脊中部置火焰珠，八大戧角翹然騰飛。主樓正中裝置豎式「恩榮」匾，其四周盤以浮雕雙龍戲珠紋。

　　下方花板南北兩面，分別鐫書「奕世尚書」和「奕世宮保」。書法遒勁流暢、氣韻不凡，為書法大家文徵明手書。

　　奕世尚書坊的 4 根定盤枋起線兩道，再飾以蓮瓣紋。梁柱接點處用花牙子雀替裝飾。

　　額枋的雕刻圖案異常精美，匠師傾雕刻技法之能事，運用圓雕、透雕、深浮雕、淺浮雕、鏤空雕等工藝，使一幅幅精美生動、巧奪天工的畫面躍然石上。

　　鯤鵬展翅、仙鶴騰飛、太獅滾球、雙龍戲珠，布局脫俗，立意悠深，給人一種美的藝術享受。

　　尤其是中額枋北向的一組畫面，更為神奇。匠師以石代紙，用鑿為筆，馳騁在廣瀚的藝術天地之中。山、水、亭、臺、樓、閣，無一不妙；文武百官，優哉游哉，各行其好。

榮譽象徵—古代牌坊

或弈林決雄，或書海探寶，或獨釣河畔，或互論陰陽。世外桃源之生活，太平盛世之歡暢，在這裡得以淋漓盡致地描繪。冰冷的石頭，經過匠師的雙手，彷彿散發出陣陣熱流，讓人感到溫暖舒暢。

此枋為戶部尚書胡富、兵部尚書胡宗憲而立。

胡富是 1478 年中進士，胡宗憲是 1538 年中進士，兩人剛好相隔 60 年榮登金榜，故冠以弈世。

胡富、胡宗完這樣兩位功德無量的封建仕宦，為龍川胡氏家族爭光無限。人們為了永久地紀念，為他倆立坊多達 13 座，其中龍川就有 7 座。

然而，這些銘刻人們懷念之情的 13 座石構建築藝術精品，時至今日僅留下了弈世尚書坊，是徽派功名坊中的精品。

和弈世尚書坊隔溪嚮往的是都憲坊，都憲坊是後人為胡宗明而立，胡宗明曾經以副都御使的身分巡撫遼東，既行使監察之職，又統領地方事務，為地方的最高長官。

都憲坊上有「聖旨」兩字，而弈世尚書坊上則是「恩榮」兩字，這說明弈世尚書坊的等級要高些。

在中國古代，建造牌坊必須得到皇帝恩準才可以，根據不同等級牌坊一般分為三等。

一等牌坊是「御賜」，是皇帝同意以後由國庫出錢建造；

二等牌坊是「恩榮」，即皇帝同意以後由地方財政支持建造；三等牌坊是「聖旨」，即家族出了人物，向皇帝申請，皇帝恩準後由自己或家族出錢為其建造。

由此可見，都憲坊是三等，奕世尚書坊是二等。

安徽省西遞胡文光刺史坊位於黟縣西遞村前。建於 1578 年，清乾隆、咸豐年間曾修葺。坊基周圍占地 100 平方公尺，四柱三間五樓單體仿木結構。

胡文光刺史坊與徽州各地的牌坊式樣不同，如歙縣的牌坊大都是 4 根大柱直衝雲霄，叫「沖天柱式」；而胡文光刺史坊則有 5 個層次分明的樓閣，叫「樓閣式」，所以準確些該稱之牌樓。高 12.3 公尺，寬 9.95 公尺，石雕古樸精湛，造型富麗堂皇。

通體為質地堅實細膩的「黟縣青」石料構成。全坊以 4 根 60 公分見方抹角石柱為整體支柱，上雕菱花圖案。柱下有長方形柱墩 4 個，各高 1.6 公尺，東西長 2.8 公尺，寬 0.8 公尺。

中間兩柱前後飾有兩對高達 2.5 公尺的倒匐石獅，為支柱支腳，造型逼真，威猛傳神。一樓月梁粗壯，刻以浮雕，精美古樸，柱梁間均用石拱承托，兩側嵌以石雕漏窗。中間橫梁前後分別刻有「登嘉靖乙卯科奉直大夫朝列大夫胡文光「字樣。

榮譽象徵—古代牌坊

二樓中間西面為「膠州刺史」、東面為「荊藩首相」斗大雙鉤楷字，書體遒勁，三樓中軸線上鐫有「恩榮」兩字，兩旁襯以盤龍浮雕。

二樓至四樓左右兩側和端點均流檐翹角，脊頭吻獸雕為鰲魚。檐下斗栱兩側飾有 44 個圓形凌空花翅，4 根石柱的東西兩面托著 12 塊八仙、文臣武士人物雕塑，精美異常。文官和武將，喻為安邦定國。

最下邊的正樓所刻圖案叫「五獅戲球」，東西邊是「麒麟吐書」。石柱兩側是栩栩如生的獅子，這兩隻獅子前爪朝下倒伏著，爪下有只小獅子，既精緻又增加了牌坊的穩定性。

這座牌坊雄偉挺秀，幾經滄桑，仍屹立於西遞村口，宛如一名忠實的守衛者，也是西遞古村的歷史見證。

此枋為西遞村人胡文光而建，此人於 1555 年中舉，擔任過萬載縣的縣令。

在做官期間，胡文光築城牆，修學校，做了不少利國利民的好事。後經巡撫推薦，擔任了膠州刺史兼理海運。以後官升至荊州王府長史。明荊州王又授胡文光以奉直大夫、朝列大夫的頭銜。1578 年，皇帝批准胡文光的鄉親在此建了這座功德牌坊，以表彰胡文光在任上對民眾做的善事。

歙縣許國石坊又名大學士坊，位於安徽黃山歙縣城內，是罕見的典型明代石坊建築，立於 1584 年。

以表彰建立功績的功德牌坊

石坊是四面八柱，「口」字形，故俗稱「八腳牌樓」。南北長 11.54 公尺，東西寬 6.77 公尺，高 11.4 公尺，面積 78.13 平方公尺。

石坊是仿木構造建築，有脊、吻、斗栱。由前後兩座三間四柱三樓和左右兩座單間雙柱三樓式的石坊組成。石料全部採用青色茶園石，石料質地堅硬，粗壯厚度，有的一塊就重達四五噸，石坊雕飾藝術更是巧奪天工。

每一方石柱、每一道梁坊、每一塊匾額，每一處斗栱和雀替，都飾以精美的雕刻。12 隻獅子，前後各 4 隻，左右各兩隻，雄踞於石礎之上，形態各異，栩栩如生。這些富有「個性化」的雕飾設計，巧妙地表達牌坊主人許國的思想意識和社會成就。

許國石坊為旌表明少保兼太子太保、禮部尚書、武英殿大學士許國而建。

許國是歙縣人，他於 1565 年中進士，歷仕嘉靖、隆慶、萬曆三朝，以雲南「平夷」有功，晉太子太保、武英殿大學士。

許氏衣錦還鄉，當年即立此坊，故坊上鑴有「恩榮」、「先學後臣」、「上臺元老」、「大學士」、「少保兼太子太保禮部尚書武英殿大學士許國」字樣。

歙縣「以才入仕」稱江南，歷代英傑輩出，名儒顯臣層出不窮。許國石坊上遍布雕飾，工致細膩，古樸豪放，為徽

榮譽象徵—古代牌坊

州石雕工藝中的傑作。許國石坊以中華獨一無二的雄姿成為舉世矚目的「國寶」，被譽為「東方的凱旋門」。

吳氏世科坊位於歙縣徽城鎮中山巷西口，1733 年立，雙柱一門三樓，寬 2.6 公尺，高 7.25 公尺，結構簡明，雕刻簡約，毫無奢華張揚之態。

坊字板上題刻明永樂至清雍正間城內吳氏 15 名舉人、進士姓名。樓素無華，4 塊靠背石豎置於橫臥的 4 隻獅上，較少見。

按通常的說法，此類「恩榮」牌坊當屬第二等級，應為「皇帝下詔，地方出銀建造。」但這座牌坊的字板上，卻全然不見官府的題款。

兩側基座上共雕 4 隻獅子，寓「事事如意」。嘴裡皆銜了繩子，一般而言，這通常理解為告誡家人及後輩噤口慎言，以免禍從口生，招惹牢獄之災。

在安徽歙縣，除了許國石坊和吳氏世科坊，還有一座徽州最古老的牌坊貞白里坊。

此牌坊位於徽州府歙縣鄭村，始建於元末，明弘治和嘉靖年間、清乾隆年間曾重修。仿木結構，二柱一間三樓，高 8 公尺，寬 5.7 公尺。石柱內側面有門框卯口，從前裝有木柵門。

二樓匾額上有元代翰林國史院編修程文等撰寫的《貞白里門銘》，旨在旌表元代人鄭千齡一家三代。一樓額枋上有

「貞白里」3 個篆刻大字，為「奉政大夫金浙江東海右道肅政廉訪司事余闕書」。

陽城縣皇城相府石牌坊有一大一小兩座，大的是清朝康熙名相陳廷敬命人修建的。此牌坊建於 1704 年。牌坊為四柱三樓式，樓柱兩側置夾桿石，下枋上雕二龍戲珠，其上花坊、中枋直至定坊均飾吉祥圖案，高浮雕。各枋間施牌匾和字牌。

牌坊正樓主牌為「塚宰總憲」4 個字，邊樓分刻「一門衍澤」與「五世承恩」。

「塚宰」是宰相的別稱，為百官之首。「總憲」是都察院左都御史的別稱。都察院是清朝朝廷最高一級監察機關，肩負監督考察各級官吏的重任。

在「塚宰總憲」下方有四格文字，從下至上分別鑴刻著陳廷敬及其父親、祖父、曾祖父的官職和功名，其中最為顯赫的就是最下方一格陳廷敬所任官職的具體名稱。定枋上施仿木構斗棋屋簷，正脊兩端設吻獸，脊剎飾麒麟。整座牌樓看起來雄偉莊重，製作精美。

在離這座牌坊的不遠處，便是一座兩柱一樓式的小牌坊，此牌坊規模和裝飾雖較遜色，但卻建在大牌坊之前。

據說，這座牌樓建築的時間是陳廷敬還沒有當上朝廷命宮之前修建的。牌坊的正面刻有「陝西漢中府西鄉縣尉陳

榮譽象徵—古代牌坊

秀」至「儒林郎浙江道監察御史陳昌言」等 6 人的名字和官職，而背面則刻有「嘉靖甲辰科進士陳天佑」至「順治丁酉科舉人陳敬」等 6 人的科舉功名。

其中，陳天佑是陳氏家族中的第一個進士，他的爺爺陳秀則是陳家歷史上第一個外出做官的。而陳昌言則是在陳廷敬之前家族中最大的官，先為明朝御史，後入清朝朝廷，擔任提督江南學政，不僅文章做得好，字也寫得十分漂亮，同時在皇城內城中還存有很多出自他手筆的碑文。

中國的功德牌坊中，除了有很多二等牌坊「恩榮」和三等牌坊「聖旨」之外，還有一些「御賜」牌坊，它們由中國歷史上的皇帝親自御賜為國家地方建立功績的人修建的牌坊。

其中，康熙皇帝第一次為臣子立牌坊的時間是在 1703 年，當時，康熙帝的大臣文華殿大學士兼吏部尚書伊桑阿病故，他便親自為伊桑阿豎碑立牌坊。

此牌坊位於伊桑阿的墓前，坐西朝東，採用漢白玉石料，五門六柱，面闊 21 公尺。牌坊上的方形通天柱上浮雕層層雲朵。

牌坊單排多柱，建造精緻，斗栱上承正樓、次樓、邊樓、夾樓。其牌坊特點不光是造型氣派，布局也很別緻。

與其他功德牌坊不同的是：一般的牌坊都是四柱三門，它卻有六柱三門兩影壁。其牌坊的 3 個門檻上都有栽欄杆的

方孔，門中還有石欄杆。其沖天柱的柱頭上刻滿了雲紋，更使其蒙上了一層神祕的色彩。

總之，功德牌坊是人們對前人所做的功德進行的一種褒獎，這是一種對榮譽的肯定，表達了人們的自豪、仰慕和崇敬之情。

旁注

· **抱鼓石** 一般是指位於宅門入口、形似圓鼓的兩塊人工雕琢的石製構件，因為它有一個猶如抱鼓的形態承托於石座之上，故此得名。抱鼓石民間稱謂較多，如：石鼓、門鼓、圓鼓子、石鏢鼓、石鏡等。它是牌樓建築所特有的重要構件，主要是起穩固樓柱的作用。

· **雀替** 是中國古建築的特色構件之一。宋代稱角替，清代稱為雀替，又稱為插角或托木。通常被置於建築的橫材梁、枋與豎材柱的相交處，作用是縮短梁枋的淨跨度從而增強梁枋的荷載力。其製作材料由該建築所用的主要建材所決定，如木建築上用木雀替，石建築上用石雀替。

· **副都御使** 中國古代官名。為都察院的副長官。明代監察機構稱都察院，即傳統的御史臺。其主要職責是舉劾百官，即行政監察。由於兼有刑事司法的職能，故而位居三法司之列。

77

榮譽象徵—古代牌坊

- **漏窗** 俗稱花牆頭、花牆洞、漏花窗、花窗,是一種滿格的裝飾性透空窗,外觀為不封閉的空窗,窗洞內裝飾著各種漏空圖案,透過漏窗可隱約看到窗外景物。為了便於觀看窗外景色,漏窗高度多與人眼視線相平,下框離地面一般約在 1.3 公尺左右。也有專為採光、通風和裝飾用的漏窗,離地面較高。

- **吻獸** 又名鴟尾、鴟吻,一般被認為是龍生 9 子中的兒子之一,平生好吞,即殿脊的獸頭之形。這個裝飾現在一直沿用下來,在中國古代建築中,「五脊六獸」只有官家才能擁有。泥土燒製而成的小獸,被請到皇宮、廟宇和達官貴族的屋頂或者牌坊的頂部上。

- **武英殿大學士** 1382 年設置,秩正五品。清沿置,為正一品。大學士中居內閣中的文淵閣首者,號稱首輔,其權最大,有票擬之權。明世宗嘉靖以後,內閣權力急速發展,首輔大學士的職權如同以往的丞相,但必須與宦官合作,才能執掌大政。

- **都察院** 明清時期官署名,由前代的御史臺發展而來,主掌監察、彈劾及建議。長官為左、右都御史,下設副都御史、僉都御史。作為明清監察制度的主要實施者,都察院在維護封建統治正常秩序和保障封建國家機器平穩運轉方

面造成了重要的作用。

- **提督**　中國古代武職的官名。是負責統轄一省陸路或水路的官兵。提督通常為清朝各省綠營最高主管官，稱得上封疆大吏，若以職能分，提督分為陸路提督與水師提督，掌管區域達一至兩省，數萬平方公里，甚至數十萬平方公里。

- **文華殿大學士**　以輔導太子讀書為主的古代官員。清代逐漸演化形成「三殿三閣」的內閣制度，文華殿大學士的職掌變為輔助皇帝管理政務，統轄百官，權限較明代大為擴展。清大學士官階：三殿三閣，即保和殿、武英殿、文華殿、體仁閣、文淵閣、東閣。為正一品，為文臣最高級官員。

閱讀連結

據說，歙縣最古老的貞白里坊的主人鄭千齡，一生只在祁門、休寧、淳安等縣當過一些小官，但「官不在大，有德即靈」，因他廉潔自律，深受各處百姓愛戴，家鄉人也都為他驕傲。

為此，在他死後，大家都尊稱他為「貞白先生」。貞即忠貞，白即清白。可見他人品之高尚。

為倡導鄉風，教育後人，村人在巷口建了貞白里坊。牌坊在初建時曾裝有木柵門，後被拆除，坊下是進出村莊的必經之道。自元以來，凡鄭村鄉民操辦紅白喜事。都要從坊下穿過，以示毋忘祖風。

榮譽象徵—古代牌坊

作為地方標誌的標示性牌坊

標示性牌坊主要起標誌地點、引導行人、分隔空間作用的牌坊。這類牌坊既有立在宮殿門口的，也有立在寺廟、陵墓、祠堂或者大型園林等建築群前面的。

它們作為這組建築群的一個標誌的，不但是整個建築群序列的開始，同時也造成框景效果，在整個建築群之間增添了一個空間層次。

在中國，著名的標示性牌坊有山東省青州市衡王府石坊、河南省南陽市古隆中牌坊、南陽市臥龍崗牌坊、浙江省桐鄉市烏鎮六朝遺勝石坊、北京市頤和園牌坊、北京市國子監琉璃牌坊、杭州市西泠印社石坊、安徽省宣城市敬亭山古昭亭坊、江蘇省徐州市荊山橋牌坊、河南省開封市古吹臺牌坊和無錫市東林書院牌坊等。

其中，青州市衡王府石坊位於山東濰坊青州城區玲瓏山南路，為明朝衡王府遺蹟，俗稱「午朝門」。

衡王府是明憲宗朱見深的第五個兒子朱佑楎被封為衡王時修建的王府，衡王府石坊共兩座，是衡王府正門前的大牌坊，也是文武官員叩拜衡王時出入的大門。

兩石坊坐北面南，皆為四柱三門式牌坊結構。每坊東西寬 11.5 公尺，南北進深 2.75 公尺，高 7 公尺有餘。兩坊相距 43.5 公尺，建築風格相同，尺寸一樣，皆由 28 塊巨石組成。

底座高 1.2 公尺，分 3 層，底層高出地面 0.2 公尺，刻雲頭花邊；中層內收 0.10 公尺，雕荷花、牡丹等花卉圖案；上層與底層齊，鐫獅子、麒麟圖案，每塊巨石上有獅子 12 隻、麒麟兩 2 隻。

其中的雌雄石獅，透雕蹲立，昂首挺胸，瞪目鼓瞳，胸前雕掛石鈴。雄獅左前掌踏地，右前掌踩石球，威武有力；雌獅子左前掌踏石球，右前掌撫小獅脊背，造型生動，唯妙唯肖，雕刻精美。

石柱方形，分立底座上，中間兩柱各高 2.82 公尺；兩側兩柱各高 3.95 公尺。每柱南北兩面各鑲透雕麒麟一隻，高 1.95 公尺，昂首蹲立，每坊 8 隻。4 柱上方各嵌巨石橫匾，匾上浮雕均為二龍戲珠圖。

中門兩橫匾，上刻大字，南坊為「樂善遺風」、「象賢永譽」；北坊為「孝友寬仁」、「大雅不群」，為剔地陽文，字形寬博，筆畫流暢。

「樂善」為朱佑楎號。「遺風」係朱佑楎去世後的用詞。因此，石坊建置年代應在第二代衡王朱厚矯在位的嘉靖年間。

明朝滅亡後，衡王府被夷為平地，但是這兩座造型宏偉的石坊卻完整的保存了下來。這兩座石牌坊的存在，可以使人們自然地聯想到當年王府昔日的輝煌。

榮譽象徵—古代牌坊

襄陽市古隆中牌坊位於湖北襄陽城西 13 公里處的古隆中風景區的第一個景點，它是在 1893 年，作為古隆中風景區的代表，由當時的湖北提督陳文炳負責修建的。

此牌坊高約 6 公尺，長約 10 公尺，其建造材料為青石開榫組裝而成，依外觀形式為柱不出頭有樓，四柱三牌樓式。牌坊寬 3 間，中為中間，兩旁為次間，4 柱腳深埋土中，四周出土處鋪地平石，柱前後及旁，以 10 個紋頭砷石支撐。

牌坊定盤枋斗口架正昂板，兩正昂間置花板，並雕流空花紋，以為裝飾。正昂上平鋪脊筒檐板，其檐板又出發戧，戧角做鴿尾形。牌坊脊板兩端並飾魚龍吻，中央置火焰珠。

牌坊正面中間上、下枋刻的是「古隆中」3 個大字，上、下枋面浮雕「漁樵耕讀」及「二龍戲珠」，兩邊門柱正面上雕刻著唐代大詩人杜甫的詩句：

三顧頻煩天下計，兩朝開濟老臣心。

此詩讚揚了劉備三顧茅廬的誠意和諸葛亮業濟兩朝的赤膽忠心。

牌坊次間上、下枋雕「雙鳳朝日」、「鹿鶴同壽」、「麒麟送子」、「赤虎朋壽」等浮雕，中間字碑雕刻著諸葛亮的名言：

淡泊明志，寧靜致遠。

這句名言表明了諸葛亮在隆中隱居時，雖過著平淡的生活，卻胸懷遠大的志向。

在此石牌坊的背面，上方有「三代下一人」5 個大字，這是北宋文學家蘇軾的一句名言，意思是說諸葛亮是夏、商、周三代以後最高尚、最偉大的人，沒有其他人可以和他相提並論。

在牌坊背面的兩邊柱子，是唐代大詩人杜甫的另一詩句：

伯仲之間見伊呂，指揮若定失蕭曹。

這句詩讚揚了諸葛亮傑出的政治、軍事才能。

南陽市臥龍崗位於河南省南陽市城西，是三國時期傑出的政治家、軍事家諸葛亮「躬耕南陽」的另一個故址和紀念地。也有一種說法任務，這裡才是漢昭烈皇帝劉備三顧茅廬之處。

臥龍崗牌坊位於臥龍崗上的諸葛亮紀念祠堂武侯祠內，一共有 3 道。

第一道牌坊位於武侯祠大門前二層臺階上，為進入南陽武侯祠的第一道牌坊，名為「千古人龍」石牌坊。

此牌坊初建於明代，清道光年間重修。通高 8.5 公尺，闊 13.55 公尺，青石質地。中間橫額陰刻「千古人龍」4 個字，意指諸葛亮乃人中之龍，隱喻此地為藏龍臥虎之地。

牌坊形式為三門四柱，樓式通體布滿雕飾，額坊浮雕祥

榮譽象徵—古代牌坊

雲瑞獸,如「丹鳳朝陽」、「麒麟送寶」等均栩栩如生。左右橫額飾以諸葛亮生平故事圖畫十幅,如「躬耕南陽」、「草廬對」、「舌戰群儒」等,人物形象生動。

橫額上下的雀替、斗栱、石瓦、石脊皆精雕細琢,巧奪天工。牌坊聳立門外,使整個武侯祠建築更加氣勢壯觀。

第二道牌坊位於武侯祠中軸線上,在「千古人龍」石坊之後,是進入武侯祠的第二道牌坊。

此牌坊為單門雙柱,青石質地,通高 6 公尺,面闊 4.5 公尺,中間橫額陰雕「漢照烈皇帝三顧處」,款署「道光辛卯巧月吉日」、「宛邑後學任守泰、劉璣、劉訓」。

「漢昭烈皇帝」為劉備諡號,他曾與關羽、張飛三次來到草廬,問計於諸葛亮。《三國演義》將其稱為「三顧茅廬」。為此,此坊便是為紀念劉備三顧納賢而立。

此坊俗稱三道門,初建於明代,1831 年重建。石坊正中雕有「旭日出海」圖。上楣刻「伊尹牧野」和「渭濱魚釣」,寓意劉備之得諸葛亮,猶如「商湯之得伊尹,文王之得姜尚」,下楣刻「二龍戲珠」。坊陰上刻「八仙慶壽」,中書「真神人」,下刻「雙鳳朝陽」與正面相對應。

臥龍崗的第三道牌坊位於武侯祠中軸線上,是進入武侯祠的第三道石牌坊。

此牌坊為四柱三間沖天式石牌坊,高 6 公尺,寬 8.5 公

尺，這裡的立柱雖不「沖天」，但在額枋之上與立柱相對應的地方各置石吼一個，石吼雄峙在蓮花座上，望天而吼。另外，在額枋兩面均飾以歷史人物，如「三顧茅廬」等。

牌坊正面橫額陰雕「三代遺才」4個字，款署「康熙癸卯孟冬吉日」、「南陽府知府加二級王維新虔」。為此，此牌坊也被稱為「三代遺才」石牌坊。

牌坊的背面陰刻「韜略宗師」4個字，立柱陰刻正書對聯一副：

遺世仰高風抱膝長吟，出處各存千載志；
偏安恢漢祚鞠躬盡瘁，日月同懸二表文。

這是歌頌諸葛亮才德氣節。此坊為康熙癸卯年，即1663年南陽知府王維新督建。據傳，清康熙前武侯祠僅兩道石坊，康熙帝問武侯祠牌坊數時，王維新誤答為三，為免欺君罔上之罪，知府王維新即鳩工市材，虔建此坊。

桐鄉市烏鎮六朝遺勝石坊是烏鎮市河西岸、劇場南首的昭明太子讀書處的遺蹟。

據烏青鎮志記載，503年梁武帝的兒子昭明太子，曾隨老師沈約在此讀書，並建有書館一座。後來，書館倒毀。明萬曆年間，駐烏鎮同知金廷訓，為了紀念昭明太子勤學功績，在書館舊址建築了一個「六朝遺勝」的石坊。

這石坊位於烏鎮西柵景區內，石坊為花崗岩，門樓式，

榮譽象徵—古代牌坊

高約 5 公尺，寬 3.8 公尺。因年代久遠，風化殘缺，門頂石上刻有「六朝遺勝」、「梁昭明太子同沈尚書讀書處」等字。

在北京頤和園內，是京建築中牌坊最多的地方，且獨具特色。頤和園的牌坊多為標誌坊，作為空間段落的分隔之用。但牌坊上的文字均具有濃厚的文化內涵。

頤和園的正門東宮門前有一塊牌坊，為三間四柱七樓式，是清代保留至今最大的一座過街牌樓。牌樓兩面彩繪金龍 176 條、金鳳 36 隻。牌樓中間鑲嵌著一塊石匾額，東題「涵虛」；西題「罨秀」。這兩塊題額為乾隆御書，非常珍貴。

除了這塊牌坊，在頤和園內，最吸引人的牌坊要數園內排雲門前的一塊牌坊了。

這塊牌坊濱湖而立，其建築形式是三間四柱七樓，每個門樓都有不同的名稱，有明樓、次樓、夾樓和邊樓之分。牌樓正面寫著「雲輝玉宇」，背面寫著「星拱瑤樞」，意思是雲霞輝映著皇帝的宮殿，眾星環繞著北。

這座牌樓是頤和園內萬壽山前山建築群真正的起點，它以華麗的形象點綴著園林景觀，更顯示出皇家的氣派。

此外，在頤和園內的南湖島上，還有兩座木製牌坊，上書「凌霄」、「鏡月」，高大華美。

「凌霄」，即迫近雲霄，比喻志向高遠；「鏡月」，即鏡

中之月，比喻虛幻的景象，這裡指頤和園靈秀而不可捉摸的意境。

北京市國子監琉璃牌坊是國子監兩門內大型琉璃坊牌坊，這是中國唯一一座專門為教育而設立的牌坊，是中國古代崇文重教的象徵。

此牌坊修建於 1783 年。整個牌坊的形制是三間四柱七樓廡殿頂式琉璃牌坊，凡應屬於建築的木構架的顯露部分均為花色琉璃貼面，樓上覆黃色琉璃瓦，架以綠色琉璃斗栱。

牌坊橫額正面書「圜橋教澤」，是指聽講學者眾多，背面為「學海節觀」，意思因為聽講學者眾多，要靠水道將學生分隔開。

整個建築彩色華美，通體精緻、大氣，也是北京唯一不屬於寺院的琉璃牌坊。

除了上面的這些牌坊，在中國，各名山也有地方標示性牌坊，例如五臺山、峨眉山、普陀山、泰山等都是如此。

旁注

· **古隆中**　位於鄂西北歷史文化名城襄陽市襄州區和襄城區、南漳、谷城交界處，是中國三國時期傑出的政治家、軍事家和思想家諸葛亮青年時代躬耕隱居地。據說，歷史上著名的「三顧茅廬」和「隆中對」的史實就發生於此，經中國國務院審定公布為國家重點文物保護單位。

榮譽象徵—古代牌坊

- **杜甫**（712年～770年），世稱「杜工部」、「杜老」、「杜少陵」等。鞏縣人。唐代現實主義詩人。他憂國憂民，人格高尚。被保留的詩約有1400餘首，詩藝精湛。有《杜工部集》存世。被世人尊為「詩聖」，其詩被稱為「詩史」。

- **蘇軾**（1037年～1101年），號東坡居士。眉州眉山人。北宋文學家、書畫家。天資極高，詩文書畫皆精。與歐陽脩並稱歐蘇，為「唐宋八大家」之一；與黃庭堅並稱蘇黃；與辛棄疾並稱蘇辛；與黃庭堅、米芾、蔡襄並稱宋四家。著有《蘇東坡全集》和《東坡樂府》等。

- **漢昭烈皇帝劉備**（161年～223年）字玄德，今河北省涿州人，三國時期蜀漢開國皇帝。221年在成都稱帝，國號漢，年號章武，史稱蜀或蜀漢，佔有今四川、雲南大部、貴州全部，陝西漢中和甘肅白龍江一部分。

- **伊尹**　商代大臣。生於山東曹縣。因為其母親在伊水居住，以伊為氏。尹為官名，甲骨卜辭中稱他為伊，金文則稱為伊小臣。伊尹一生對中國古代的政治、軍事、文化、教育等多方面都作出過卓越貢獻，是傑出的思想家、政治家、軍事家，中國歷史上第一個賢能相國。

- **姜尚**（西元前1156年～西元前1017年），姜子牙，也稱呂尚。他先後輔佐了6位周王，因是齊國始祖而稱「太公

望」，俗稱姜太公。西周初年，被周文王封為「太師」。後輔佐周武王滅商。因功封於齊，成為周代齊國的始祖。

· **知府** 官名。宋代至清代地方行政區域「府」的最高長官。唐代以建都之地為府，以府尹為行政長官。宋代升大郡為府，以朝臣充各府長官，稱以某官知某府事，簡稱知府。明代以知府為正式官名，為府的行政長官，管轄所屬州縣。清代沿明制不改。知府又尊稱太守、府尊，也稱黃堂。

· **國子監** 是中國古代隋朝以後的中央官學，為中國古代教育體系中的最高學府，又稱「國子學」或「國子寺」。明朝時期行使雙京制，在南京、北京分別都設有國子監，設在南京的國子監被稱為「南監」或「南雍」，而設在北京的國子監則被稱為「北監」或「北雍」。

閱讀連結

頤和園內的過街牌坊中，「涵虛」意為：景色清幽恬靜，包含太虛清幽之境。涵為包容之意，虛為太虛之意。此處比喻清幽、恬淡、寧靜之境。「罨秀」意為：風景如畫，此處意為如彩畫般的景色。罨彩色之意，秀為風景之意。

「涵虛」、「罨秀」4 個字，把頤和園的雄渾宏闊、婉約清秀概括無餘，點出了此宮苑的主題，是一個山清水秀、恬靜清幽的山水宮苑。

榮譽象徵—古代牌坊

祭奠先人美德的陵墓牌坊

陵墓牌坊，也稱正墓道坊或墓坊，是牌坊建築系列中的主要組成部分，它是研究陵墓主人的社會地位、古代墓葬等級制度，以及地方葬俗等方面的重要實物資料。它的設置，不僅反映了墓主人的特殊身分，而且還蘊含著諸多文化內涵。

在中國，從古至今，保存著許多著名的陵墓牌坊，它們有浙江省紹興市大禹陵牌坊、山東省曲阜市孔林牌坊、江蘇省常熟市言子墓牌坊、河南省洛陽市關林石坊、江蘇省南通市唐駱賓王墓牌坊、江蘇省鎮江市米芾墓石坊、江蘇省蘇州市唐伯虎墓牌坊、山西省渾源縣栗毓美墓牌坊、河南省安陽市袁公林牌樓。

紹興市大禹陵牌坊位於紹興市東南郊會稽山麓大禹陵的入口處。

牌坊高 12 公尺、寬 14 公尺，系用石頭建造，高大古樸。牌坊頂為雙鳳朝陽，莊重典雅，雕刻精美。柱端為古越人崇拜的神鳥鳩。鳩的下面是 3 個楷體大字「大禹陵」。

柱中係應龍，枋是雙鳳朝陽，枋下為守門龍椒圖，柱下立闢邪鎮墓獸。牌坊前橫大銅管稱龍槓。直豎左右大銅管稱拴馬椿。

按古代帝王陵寢制度，文官在此下轎，武官在此下馬，

步行進入神道，祭拜陵寢。因此，特設「龍槓」示禁，立「拴馬椿」供官員拴馬。

除了這座大禹陵牌坊，曲阜市孔林牌坊也很出名。

孔林本稱至聖林，是中國古聖人孔子及其家族的墓地。孔林牌坊位於孔林神道的入口處。

這座牌坊被稱為「萬古長春坊」，是一座 6 楹精雕的石坊，其支撐為 6 根石柱，兩面蹲踞著 12 隻神態不同的石獅子。

牌坊正中是「萬古長春」4 個大字，為 1594 年初建時所刻，清雍正年間卻又在坊上刻了「清雍正十年七月奉敕重修」的字樣。石坊上雕有盤龍。

除了這座牌坊，在孔林墓地內的「洙水橋」旁邊，還有一座雕刻著雲、龍、闢邪的石坊。牌坊上面坊的兩面各刻「洙水橋」3 個字，北面署「明嘉靖二年衍聖公孔聞韶立」，南面署「雍正十年」年號。

常熟市言子墓牌坊位於常熟虞山東麓孔子的弟子言子之墓內。

言子墓初建於西漢，經歷幾代修建，才擁有今日之宏大規模。在言子墓內，有 3 道著名的牌坊，均有匾額和柱聯。

其中，第一座墓門牌坊楹聯為：

舊廬墨井文孫守，高隴虞峰古樹森。

榮譽象徵—古代牌坊

　　第二道牌坊前後有乾隆書額:「道啟東南」、「靈萃句吳」。

　　第三道牌坊為雍正江蘇布政使額書:「南方夫子」。

　　洛陽市關林石坊位於河南省洛陽市老城南 7000 公尺的關林鎮關林內。關林相傳為埋葬三國時蜀將關羽首級的地方,前為祠廟,後為墓塚。

　　在關塚之前,有兩座石牌坊。第一座石牌坊是明代萬曆年間立的,寬 10 公尺,高 6 公尺,共有 3 門道,坊上題聯甚多,均是歌頌關羽之作,書體皆為明清書法,非常值得欣賞。

　　正坊額上題「漢壽亭侯墓」5 個大字。這是在關羽解白馬之圍後,曹操向漢獻帝給關羽奏請的封號,也是關羽的第一次受封。正坊柱正面有聯一對,左右寫道:

蓋世英雄皈聖域;
終天仇恨繞神丘。

　　此牌坊的偏坊也有坊額,分別寫道:「義參天地」、「道衍春秋」。

　　關林的第二座石坊,在規模上要比第一座略小一些,它立於清康熙年間。牌坊正面額上寫著「中央宛在」4 個大字。關於這 4 個字,有解釋說,「中央」是指頭顱的意思,「宛在」則是說彷彿存在的意思。

祭奠先人美德的陵墓牌坊

南通市唐駱賓王墓牌坊位於南通城東佛教八小名山之首的狼山山腳唐駱賓王墓內。這座牌坊是一座高大的 3 開間花崗石牌坊，坊額上鐫刻著墓名：正中為「唐駱賓王墓」，右側是「宋金將軍墓」，左側寫道「劉南廬墓」。

牌坊兩側石柱上，是一副筆力遒勁的楹聯：

碑掘黃泥五山片壞棲；
筆傳青史一橄千秋著。

這副對聯概括了駱賓王生前的際遇。

當然，在中國，除了上面介紹的這些陵墓類牌坊之外，還有很多地區的古墓前也有類似的牌坊，這些牌坊經過歲月的洗禮和風雨的浸淫，許多墓道坊都已殘缺不全，唯留那一根根石柱，彷彿在張揚著曾經的無比榮耀，讓人們對古人油然起敬。

旁注

· **椒圖** 指龍生的 9 子之一，形狀像螺蚌，性好閉，最反感別人進入它的巢穴，鋪首啣環為其形象。因而中國古人常將其形象雕在大門的鋪首上，或刻畫在門板上。螺蚌遇到外物侵犯，總是將殼口緊合。為此，人們習慣將其用於門上，大概就是取其可以緊閉之意，以求安全。

榮譽象徵—古代牌坊

- **衍聖公** 是孔子嫡派後裔的世襲封號，開始於西漢元始元年，當時平帝為了張揚禮教，封孔子後裔為褒侯。之後的千年時間裡，封號屢經變化，至 1055 年改封為衍聖公，後代一直沿襲這個封號。

- **駱賓王**（640 年～ 684 年），字觀光，浙江省義烏人。他自小就有「神童」之美譽，7 歲作詩《白鵝》，與王勃、楊炯、盧照鄰合稱「初唐四傑」。又與富嘉謨並稱「富駱」。然而，他的一生充滿坎坷。在「初唐四傑」中，除了楊炯能夠當七品芝麻官的縣長外，其餘人都是仕途失意。

> ### 閱讀連結
>
> 據說，關於洙水橋牌坊的建立，還與旁邊的洙水河有關。
>
> 洙水本是古代的一條河流，它與泗水合流，至曲阜北又分為二水。在春秋時，孔子講學洙泗之間，後人以洙泗作為儒家代稱。但洙水河道久湮，為紀念孔子，後人將魯國的護城河指為洙水，並修了精緻的牌坊和洙水橋。

古建眼睛 —— 古代匾額

　　匾額是古建築的必然組成部分，相當於古建築的眼睛。它的產生，相傳緣於中原河洛文化的發展，是華夏文明的一種體現。

　　幾千年來，它把中國古老文化流傳中的辭賦詩文、書法篆刻、建築藝術融為一體，集字、印、雕、色的大成，以其凝鍊的詩文、精湛的書法、深遠的寓意、指點江山，評述人物，成為中華文化園地中的一朵奇葩。

　　匾額一般掛在門上方、屋簷下。當建築四面都有門時，四面都可以掛匾，但正面的門上是必須要有匾的，如皇家園林、殿宇以及一些名人府宅莫不如此。是中國民族文化的重要代表。

古建眼睛─古代匾額

發源於秦漢時期的題字牌

匾額,也稱牌匾、橫額,簡稱匾,是一種懸掛在建築物主要出入口上方和室內堂壁上的題字牌。最常見的有矩形橫掛,矩形豎掛和方形 3 種形式。

此外,還有書卷型,蕉葉型和扇形等小件式匾額,多散見於園林亭廊、洞門、書齋小室和民居寓舍之中。

匾額是中國獨有的一種語言、文化符號,歷史相當悠久。中國古代匾額可以說是融漢語言、漢字書法、傳統建築、雕刻技巧於一體,集思想性、藝術性於一身的綜合藝術作品。

由於匾額上的題字多為表彰良善、激勵進取、祝福吉祥、明志記趣等內容,加之匾額是集文學、書法、印章、雕刻、裝飾等的藝術特點為一體的綜合藝術形式,因此深受人們喜愛。掛匾者多,因而掛匾成為一種促進社會風氣和諧的習俗,自古迄今,經久不衰。

追溯歷史,匾額最早發源於秦漢。據說秦始皇時,書體定為 8 種,即大篆、小篆、刻符、蟲書、摹印、署書、殳書和隸書。署書又稱榜書,就是寫匾額用的字體。

在當時,匾額常常以其提名而出現。如秦漢時期建成的規模宏大的阿房宮中,殿閣宮舍門闕等建築上的門匾就有 80 餘處。

如宣室殿、清涼殿、天祿閣、石渠閣、承明殿、金馬門、麒麟門；後宮有椒房殿、昭陽舍、漪瀾殿、柏梁臺等，這說明在當時，建築已有題名的做法。

中國匾額最早的文字記載，在《說文解字》中便有提道：

漢高六年，蕭何所定，以題蒼龍、白虎二闕。

因此，匾額的正式形成，最晚應在西漢，宰相蕭何親自題寫「蒼龍」、「白虎」兩匾之時，距今已有 2200 多年的歷史了。

至三國時期，中國的古文獻中還有記載關於題寫匾額的故事。其中，在《太平廣記》中有這樣一段記載：著名的三國時書法家韋誕，善於書寫各種書體，尤其以題寫匾額的書法最為精湛。當時，魏文帝剛剛建成凌雲臺時，命令韋誕為其題寫匾額。後來洛陽許鄴三都宮觀建成，又詔令韋誕為宮殿題寫匾額，並且將其定為永遠的制度。

然而，由於在宮殿，城樓上題寫匾額在當時是非常危險的事情。因為在當時，匾額多屬於石製，要題寫就要被繩子吊在城樓上，所以韋誕就告誡他的後人，為了避免危險，不要學習榜書。由此可見，在當時題寫匾額是一件非常危險的時期。

至魏晉時期，王公貴族不僅開始熱衷於在宮殿城樓之上題寫匾額，而且十分重視匾文的書法，大家均願意出高價錢去請當時的書法大家來題寫。

古建眼睛—古代匾額

《太平廣記》中有這樣的記載：

> 太元中，孝武帝改治宮室及廟諸門，並欲使王獻之隸草書題
> 榜，獻之固辭。乃使劉環以八分書之。後又使文休以大篆改
> 八分焉。

至唐代，無論是朝廷還是書法家，對匾文書法已越加的
重視。著名書法家顏真卿在《乞御書放生池碑額表》一文
中，討論了碑額題寫書法的要點。

身為吏部尚書，太子太師，封魯郡開國公的顏真卿，他
所寫的這篇文章不僅僅代表了一個著名書法家的觀點，更是
整個朝廷從上至下對匾額書法的重視。

宋代時，中國的匾額文化更是進入了一個高峰期，關於
匾額的故事在許多資料中都有記載。在宋代的散文筆記中
《邵氏聞見錄》記載：

> 太祖皇帝將展外城，幸朱雀門，親自規劃，獨趙韓王普時從
> 幸。上指門額問普：「何不只書『朱雀門』，須著『之』字
> 安用？」
> 普對曰：「語助。」
> 太祖大笑曰：「之乎者也，助得甚事。」

宋太祖趙匡胤是個馬上得天下的君王。他大約是不喜歡
文縐縐習氣，所以有對門額「之」字才有了這樣的一番評
論。但也足以見得，當時宋太祖對匾額的關注。

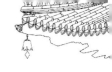

皇帝尚且如此，下面的官員乃至百姓當然也就會爭相效仿。為此，在宋代，匾額作為給建築物命名的功能，已經不僅停留在單單起一個名字而已，而是開始對題字的內容字斟句酌了。

在當時的古籍《桯史·劉蘊古》中記載，從宋代起，老百姓也開始以互贈匾額為禮品，而且某些有錢人，更是用金子打造匾額，以此能更長久的保存以達到留名青史的功效。

也就是說，從宋代起，中國匾額在功能發生變化的同時，匾額的本質也發生了變化。

在宋代，匾額除了用於互相贈送，還出現了皇帝御賜的情況，如宋徽宗時，就曾賜唐朝大將陳元光之廟以「威惠廟」的匾額，以追思其開發漳、潮地區之功。

在這同一時期，匾額還用於商舖的標示性招牌使用。從著名的〈清明上河圖〉中，我們可以看到「趙太丞家」醫藥鋪首所懸掛「趙太丞家」的醫藥鋪字號橫匾便是作為商舖匾額出現的。

此外，在這商匾的兩邊，還有 4 塊豎匾，分別寫有「大理中丸 × 養胃丸」、「治酒所傷良方集香丸」、「五勞七傷回春丸」、「趙太丞統理 × 婦兒科」等字樣，這些匾額使人們對該醫藥鋪的特點一目了然。

這些商匾的作用和今天我們做看到的仍然掛滿大街小巷

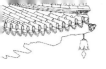

古建眼睛—古代匾額

的店鋪的匾額，如北京「同仁堂」、「稻香村」，杭州「樓外樓」等的功能相同。

　　至明清時期，中國匾額已經相當的盛行，形制也已經十分的完備，從齋堂雅號到官府門第，從修身立志到旌表賀頌，匾額已經滲透到人們生活的各方面。

　　在明清時期，匾額作為官府以及皇室的一種表彰的方式，逐漸成為一種禮俗，承擔禮儀規範的功能。清朝律例規定，進士及第、孝子節婦和有貢獻之人，各級政府都可以以匾額的形式對其功績、德行進行表彰。

　　在中國各地一些古建築上，如大天后宮、城隍廟等，都可見中國歷代帝王，尤其是明、清皇帝封贈的匾額。

　　由此，可以得出，中國的匾額起步於兩漢時期，發展於唐代，完備於宋代，興盛於明清時期。

　　自有匾額以來，它就與中國人民的文化生活密不可分，與建築、民俗、文學、藝術、書法相結合，深入到社會生活的各個方面，其寫景狀物，言表抒情，寓意深邃，具有極大的文學藝術感染力。

　　懸於宅門則端莊文雅，掛在廳堂則蓬蓽生輝，裝點名勝則古色古香，描繪江山則江山增色。雖片辭數語著墨不多，望之卻巍然大觀，令人肅然起敬。

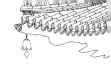

旁注

- **殳書** 秦書八體之一。是一種刻在兵器上的文字。從秦「大良造鞅戟」和「呂不韋戈」上的文字看，結構不脫小篆，書法作風和秦權、秦詔版上的一樣，草率省便而近於隸書。秦書八體是指秦朝的八體，指的是 8 種書寫的字體。

- **《說文解字》** 簡稱《說文》。作者是東漢的經學家、文字學家許慎，此書是他獻給漢安帝的。成書於 121 年。它是中國第一部按部首編排的字典。對古文字、古文獻和古史的研究作出了重要貢獻。

- **《太平廣記》** 是宋代人編的一部大書。全書 500 卷。書中收錄了先秦兩漢至北宋初年期間的野史、筆記、傳奇等作品，是中國第一部規模巨大、內容豐贍的古代文言小說總集。宋代李昉、扈蒙、李穆、徐鉉、趙鄰幾、王克貞、宋白、呂文仲等 12 人奉宋太宗之命編纂。

- **《邵氏聞見錄》** 又名《邵氏聞見前錄》。宋代邵伯溫撰寫。本書共有 20 卷，前 16 卷記宋太祖以來故事，其中雜及北宋著名文人王禹偁、柳開、穆修、尹洙、歐陽脩、蘇洵、王安石等，有助於了解北宋古文運動的興起和發展。

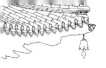

古建眼睛—古代匾額

- **宋太祖趙匡胤**（927 年～ 976 年），北宋王朝的建立者。
 960 年，他以「鎮定二州」的名義，領兵出征，發動陳橋
 兵變，代周稱帝，建立宋朝，定都開封。在位 16 年。在位
 期間，加強中央集權，提倡文人政治，開創了中國的文治
 盛世，是一位英明仁慈的皇帝。

- 〈**清明上河圖**〉 是北宋張擇端的代表作，描繪了北宋故
 都汴京的景色，是北宋風俗畫，被稱為中國十大傳世名畫
 之一。作品以長卷形式，生動記錄了中國 12 世紀城市生活
 的面貌，這在中國乃至世界繪畫史上都是獨一無二的。具
 有很高的歷史價值和藝術價值。

- **城隍廟** 起源於古代對《周宮》八神之一水隍庸的祭祀。
 「城」原指挖土築的高牆，「隍」原指沒有水的護城壕。
 古人造城是為了保護城內百姓的安全，所以修了高大的城
 牆、城樓、城門以及壕城、護城河。他們認為與人們的生
 活、生產安全密切相關的事物，都有神在，於是城和隍被
 神化為城市的保護神。

閱讀連結

在中國，匾額的題寫，雖然自古沒有強制的規定，
但在大多數情況下，一個完整的匾額格式應該包括
上款、下款和印章。同時，對上下款題寫的內容上

也有一定的要求。

上下款的內容主要包括：題匾者、受匾者、立匾者、年月日。有時一些匾額為了表彰受匾者，往往會在寫一段關於受匾者事跡的文字，這段文字根據匾額整體的形制以及上下款的規則，或是放在上款作為序或是放在下款作為跋。

印章的位置一般是在題匾者名字的旁邊或下面，但也有不少匾額的印章是在匾文正中央偏上方。

自表家門的官署門第類匾額

中國匾額歷史悠久，寓意深遠，雖歷盡歲月滄桑，在今天的中華大地上仍能不時見到它們端莊文雅的身影，這充分證明了中國匾額文化影響的深遠。

這眾多的匾額，按形式分，分為橫匾和豎匾。

按材質分，有木質、石質、灰質和金屬等質地，以及琉璃匾、瓷匾、絲織、紙匾、竹匾等。

按製作技藝分，可分為陰刻匾、陽刻匾、陽刻中刻陰曹之匾及陰刻陽刻結合之匾。

按匾文的外形裝飾則可分為有框匾和無框匾，有框匾額的邊框又分素平、雕刻與描金。

按匾文功能，則可分為官署門第類、官家類、功德聲望

古建眼睛—古代匾額

類、貞節賢孝類、寺廟宗祠類、樓閣殿堂、書齋堂號類、婚喜壽慶匾類、醫德教澤類，以及繪景抒情類等。

一般情況下，匾額的寫作文字很少，也無複雜的結構款式，主要是講求適情應境，文辭精粹。

官署門第類匾額指的便是門閥類匾額。古人的門閥制度頗為嚴格，宋秦觀《王儉論》中稱：

> 自晉以閥閱用人，王謝二氏，最為望族。

後來，隨著科舉制度的興起，門閥制度漸次衰弱，但父死子蔭和光宗耀祖的傳統並沒有完全消失，名門望族的觀念還有很大的影響。因此，匾額就成為自表家門的一種形式。如「武惠第」、「司馬第」、「進士第」、「翰林第」、「大夫第」「狀元匾」等類匾額。

其中，司馬作為官職，在中國沿用的歷史非常悠久。從西周直至清代，歷朝歷代都有司馬官職，雖然有虛有實因時而異，職能變化也很大。

周代的大司馬，位高權顯，直接掌管軍事大權；戰國時為掌管軍政、軍賦的副官，如《鴻門宴》「沛公左司馬曹無傷言之」；西漢時期，常授給掌權的外戚，多與大將軍、驃騎將軍、車騎將軍等聯稱，也有不兼將軍號的。

東漢初為三公之一，旋改太尉，末年又別置大司馬；魏晉為上公之一，位在三公之上；南北朝或置或不置，陳朝為

贈官;隋唐時是州郡太守的屬官,如《琵琶行》:「元和十年,予左遷九江郡司馬。」。

明清時,大司馬多作為兵部尚書之別稱,而司馬則成為州同、同知、左堂的別稱。按《清史稿·職官表》云:「州同分掌糧務、水利、防海諸職」,從六品。

因司馬之職長期沿用,所以中國古人有「司馬者,非榮即貴」的說法。為此,那些曾任過同知之職的官員,致仕後,往往在宅第前署「司馬第」,以光耀門楣。

在中國,「司馬第」匾額很多地方都有,如廣西壯族自治區名鎮黃姚古鎮中,便有一座「司馬第」的清代建築,在此建築中,房門門額上,便掛著一塊寫有「司馬第」字樣的匾額。

另外,在寧波天一閣內,也有一塊「司馬第」的牌匾,掛在廳堂與祠堂相交處,特別是「司馬第」院門的門頭上九層斗栱,極顯尊貴。

天一閣的主人為范欽,明嘉年間兵部右侍郎范欽所築。1532 年,范欽 27 歲時中進士,出任湖廣隨州知州,人為工部員外郎,江西袁州知府,廣西參政,福建按察使,雲南右布政使,陝西、河南等地方官,後又巡撫南贛汀漳諸郡,累官至兵部右侍郎。

在中國,還有很多地方也有「司馬第」匾額和建築,但大數被破壞了,尤其是在偏僻的農村,大多數因長年沒有修

古建眼睛—古代匾額

復，已經殘破不堪。

「進士第」是封建社會取得進士稱號及官階的人建造的宅第。由於進士出身高貴，地方引以為榮，往往不惜財力為其住所大興土木，贈「進士第」匾炫耀，立雙斗桅杆招搖。

著名的「進士第」匾額在新竹市的北門街。這是一座閩南式的官宅，大門上方書有「進士第」3 個大字，是開臺第一進士鄭用錫的住宅，距今已 140 多年歷史，是新竹著名古蹟之一。

據記載，1823 年，鄭用錫赴京殿試及第，成為開臺第一個進士。10 年後他告假還鄉，建了這座進士第，具有閩南官宅之傳統，為清代中期臺灣官宅代表。

另外，在山西省的常家莊園內，也有一座進士第的官宅，據說是，本堂學子常齡書會試中進士後所立。

翰林是皇帝的文學侍從官，翰林院從唐朝起開始設立，始為供職具有藝能人士的機構，但自唐玄宗後演變成了專門起草機密詔制的重要機構，院裡任職的人稱為翰林學士。為此，這些任職為翰林學士官員所建的宅第為翰林第。

在中國，最著名的翰林第位於浙江省烏鎮。這「翰林第」原是名門蕭儀賓的府邸，蕭儀賓有一外甥叫夏同善，自小得到蕭家的悉心培養，26 歲中了進士，被皇上欽點為翰林，並賜「翰林第」匾額一塊。

　　夏同善知恩圖報，將這塊匾掛在了蕭家的廳上。由於夏文章超群，慈禧太后很是賞識，就任命他和翁同和一起擔任光緒的老師。

　　1871 年，浙江發生了轟動全國的「楊乃武與小白菜」一案，在夏同善的幫助下，此案最終真相大白，從此，蕭家「翰林第」也聲名大振。

　　「大夫第」，一般是指文職官員的私宅。「大夫第」就是士大夫的門第，不是平民百姓的草廬。

　　在中國，掛有「大夫第」匾額的官宅有很多，在廣東省揭陽、汕頭、湖北省通山、四川省蓬安、安徽省黟縣和湖南省雙峰等地都有。

　　廣東揭陽的大夫第官宅位於揭東縣港畔村，是一處前後罕見的潮汕古建築。「大夫第」的匾額在官宅面闊 5 間的正門上，為石刻「大夫第」3 個字，背後為「克紹箕裘」4 個字。

　　湖北通山的大夫第官宅位於大路鄉吳田村畈上王自然灣，是清末知縣王明璠的府第。

　　據王家族譜記載，王明璠在清咸豐年間中舉，曾任江西武寧、瑞昌、上饒、南康、豐城、萍鄉知縣，為官 30 年。1900 年，八國聯軍攻占北京，「兩宮西巡」王明璠跋涉數千里面奏聖上。朝廷褒其忠義，授予「朝議大夫」封號。

　　為此，在他的府第大門上，便有一塊「大夫第」的匾額。

古建眼睛─古代匾額

　　四川省蓬安的大夫第官宅，位於蓬安縣利溪鎮南 1000 公尺處，是伍氏後人於清代光緒年間修建。清嘉慶年慶間，伍氏後裔伍德全、伍貴芳、伍蘭芳一同中舉後，朝廷賜封為朝議大夫，皇上筆賜「大夫第」牌匾一方，掛在伍家宅子的正門入口處。

　　因為此匾額是皇上親筆御賜，所以顯得特別珍貴。

旁注

- **門閥制度**　門閥，是門第和閥閱的合稱，指世代為官的名門望族，又稱門第、勢族、世家、巨室等。門閥制度是封建等級制中的一種特殊形式。形成於東漢，魏晉南北朝時盛行。

- **《周官》**　又稱《周禮》，全書的定型是在戰國時期，從書名來看應該是記載周代官制的書籍，但內容卻與周代官制不符，可能是一部理想中的政治制度與百官職守。相傳為周公所作。《周禮》內容六篇分載天、地、春、夏、秋、冬六官，記古代理想官制。

- **殿試**　為宋、元、明、清時期科舉考試之一。又稱：「御試」、「廷試」、「廷對」，即指皇帝親自出題考試。會試中選者始得參與。目的是對會試合格區別等第。殿試為科舉考試中的最高一段。

- **唐玄宗**（685 年～ 762 年），即李隆基。唐睿宗李旦第三子，母親竇德妃。唐玄宗也稱唐明皇。諡號「至道大聖大明孝皇帝」，廟號玄宗。在位期間，開創了唐朝乃至中國歷史上的最為鼎盛的時期，史稱「開元盛世」。

- **朝議大夫**　中國古代文散官名。隋文帝始置。煬帝時罷。唐為正五品下，文官第十一階。宋元豐改制用以代太常卿、少卿及左、右司郎中，後定為第十五階。宋徽宗政和年間重訂官階時，在醫官中別置「大夫」以下官階。明從四品初授朝列大夫，升授朝議大夫。清從四品概授朝議大夫。

閱讀連結

中國古人的「司馬第」匾額中，「馬」字下面的「一」是寫作 4 點的，即「馬」。

在廣東省普寧市後溪林場山區有個偏僻的小山村內，也有一座寫有「司馬第」匾額的府宅，但奇怪的是，這座宅子的「司馬第」匾額「馬」字下面，只有 3 點。這是為什麼呢？

原來，這座宅子的主人司馬姓鍾名子範，是清代乾隆庚子科舉人。1745 年，他被皇帝任命為江南直隸六安州司馬。

鍾司馬為官清廉公正，律己愛民，深得民心。但是，有一次司馬出巡的時候，他的兒子居然想嘗嘗

做官的滋味，竟代行父職升堂問案，亂斷官司，坑害良民。

司馬回府，聞知此事，十分氣憤，送子投案，並引咎掛印辭官歸田。

司馬回到家鄉，為自己的府第門匾題書了「司馬第」3個字，而且「馬」字下面只寫了3點。

後來，六安州官民緬懷鍾司馬，又派人來請鍾司馬回去當官。但當他們看見「司馬第」3個字的匾額時，長嘆一聲：「鍾司馬不願復出了。」

眾人忙問何故。這人說：「馬失一蹄，難道還能奔走嗎？」

多懸於公堂之上的官家匾額

在中國古代，還有一類官匾，是官員為表白為官初衷和抱負，用懸金匾形式昭示民眾，並以此為鑒自勉的。

這類官匾多懸於公堂之上，內容則以表白為官清廉勤政者居多。如「明鏡高懸」、「公正廉明」、「明察秋毫」「正大光明」、「清正廉明」、「勤政為民」等。

宋太祖統一天下後，在自己的殿房上懸「公正明」手書匾額，自警治國要公正。

官匾中的「明鏡高懸」，從字面意思是比喻官員判案公

多懸於公堂之上的官家匾額

正廉明，執法嚴明，判案公正，辦事公正無私。關於這塊匾額的來歷，據說，已有 2000 多年的歷史。

據漢朝劉歆著《西京雜記》記載，西元前 206 年，秦朝滅亡，劉邦進入秦都咸陽宮，看到無數珍寶中有一塊方鏡，寬約為 1.33 公尺，高約為 1.97 公尺，表裡有明。

人若在它前面照鏡子，裡面就出現倒著的人影；用手按著心，就能看見人的五臟六腑；如果有疾病，就能看出生病的部位。據說，秦始皇常常用這塊鏡子來照手下的大臣和宮中的宮女、太監，如有異常，通通殺掉。

後來官吏借用這一典故來說明自己審案的公正和明察秋毫。

由於這塊鏡子出產在秦國，所以又稱為「秦鏡」。又因為這塊鏡子功能奇特，所以人們經常用秦鏡來比喻官吏精明機智，善於斷案。

後來，不論是清官，還是貪官、混官、糊塗官，為了標榜自己「清正廉潔」、「公正廉明」，全都在公堂上掛起了「秦鏡高懸」的匾額，再後來逐漸變成更為通俗的「明鏡高懸」了，直至清末。

在公堂之上，古人除了掛「明鏡高懸」等寓意自己審案公正的匾額，也有的官員會選擇掛「正大光明」等匾額。

中國北宋著名清官包青天的府衙大堂內，便掛著一塊

古建眼睛—古代匾額

「正大光明」的匾額。匾額上寫著黑底金字，氣勢輝煌，匾額下的屏風上洶湧澎湃的海水拍打著礁石，浪花飛濺，氣勢磅礡，以警示官員要清似海水，不可貪贓枉法。

在「正大光明」匾額的左右兩邊，還各有兩個小一點的牌匾，上面分別寫著「勤政為民」和「清正廉明」的字樣。匾額下方為公案，公案前方放置著「龍頭」、「虎頭」、「狗頭」三口銅鍘，令人望而生畏。

除了以上這些匾額，在中國古代的部分官衙公堂之上，為了表示州縣官們的操行，還有掛「守己愛民」、「禮樂遺教」、「公明廉威」等匾額的。其中，在清代，公堂內最常見的則是「清慎勤」、「天理人情國法」等匾額。

「清慎勤」是中國古代最常見的官府匾額，無論何種官署都有這樣的匾額。州縣衙門裡的這三字匾，有的掛在大堂上，有的掛在穿堂、二堂，幾乎沒有不掛這三字匾的州縣衙門。

這三字匾的來歷很久，據清代學者趙翼《陔餘叢考·清慎勤》的考證，三字匾出於三國時的司馬懿。據說，司馬懿有一次接見地方官時，提出當官的要做到清廉、謹慎、勤快，有了這三項美德，還怕治理不好嗎？

他又問官員這三項中哪一項最重要？

有的說是「清」，有的說是「勤」，而司馬懿卻同意「慎乃為大」的說法。

　　從此這三字就成為官員的基本要求。

　　「天理人情國法」的匾額往往掛在大堂和二堂之類涉及司法審判功能的建築裡，這三項是州縣長官主持審判時必須參考的三項要素。

　　天理指傳統的「三綱五常」為核心的禮教原則，也可以指被當時社會所認識的一些自然規律。人情指人之常情，既可以是紳士標榜的「忠恕之道」，也可以是指被紳士所倡導的社會輿論，有時也可包括一地的風土人情。

　　國法當然就是指朝廷的正式法律。

　　此外，在中國清代京城，各部官府衙門懸掛的匾額也各有不同。如吏部懸匾額為「公正持衡」，戶部為「九式經邦」，禮部為「寅清贊化」，兵部為「整肅中樞」，刑部為「明刑弼教」，工部為「教飭百工」。

　　管理皇室宗族事務的宗人府為「教崇孝弟」，管理皇宮內務的內務府為「職思總理」，管理少數民族事務的理藩院為「宣化遐方」，掌管刑事的大理寺為「執法持平」，掌管宗廟祭祀的太常寺為「祗肅明禋」，掌管車馬、馬政的太僕寺為「勤字天育」等。

古建眼睛—古代匾額

旁注

- **咸陽宮** 是中國秦代宮殿。位於今陝西省咸陽市東,當初秦都咸陽城的北部階地上。西元前350年秦孝公遷都咸陽,開始營建宮室,至遲到秦昭王時,咸陽宮已建成。在秦始皇統一六國過程中,該宮又經擴建。據記載,該宮「因北陵營殿」,為秦始皇執政「聽事」的所在。秦末項羽入咸陽,屠城縱火,咸陽宮夷為廢墟。

- **包青天** (999-1062),包拯。歷任三司戶部判官、知開封府、權御史中丞、三司使等職。因不畏權貴,不徇私情,清正廉潔,其事跡被後人改編為小說、戲劇,令其清官包公形象及包青天的故事家喻戶曉。

- **銅鍘** 是中國包公執法時在民間廣為流傳的特殊刑具。有龍頭鍘、虎頭鍘、狗頭鍘三種,分別代表對三個階級的死刑用具。龍頭鍘是用於處死違法的皇親國戚的;虎頭鍘是對貪官汙吏處以極刑的刑具;而狗頭鍘則是用於處置無賴之徒的。

- **吏部** 中國古代官署。西漢尚書有常侍曹,主管丞相,御史,公卿之事。吏部掌管全國官吏的任免、考核、升降、調動等事務。下設四司。

閱讀連結

關於「明鏡高懸」匾額的來歷，在古典名著《三俠五義》裡中，還有這樣一個故事：

據說，包公小時候被二嫂陷害掉入井中，得到一面鏡子，滴上鮮血便能照出世間罪惡之人，這就是後來的開封府三寶之一的陰陽鏡，包大人就憑這塊寶鏡，夜斷陰，日斷陽，明察秋毫，查清了無數疑案，為老百姓伸張正義。

包公臨死時，怕後任貪贓枉法、殘害良民，就把寶鏡，命人悄悄懸掛在開封府的正堂之上，才放心地閉上眼睛。

後來，過了很多年後，開封府來了個名叫錢如命的貪官。這個貪官不好好辦案，專門幹貪贓枉法的勾當。

一次，開封府的寶鏡把錢如命在開封府的醜行和劣跡一幕幕地重演出來。錢如命驚恐萬狀，最後被活活嚇死。

後來，各個衙門的大堂上高掛明鏡高懸的牌匾，以表示官員判案公正廉明，執法嚴明，判案、辦事公正無私。

古建眼睛—古代匾額

對人歌功頌德的功德聲望匾

　　功德聲望匾額是中國古代對有功於民者或人格品行為世人所仰慕者多以匾額述其業績懿行，以示褒獎的一種匾額。如「名垂宇宙」、「玄功萬古」「望重閭裡」、「望重一鄉」、「桃李滿園」「愛民如子」「高山仰止」等。

　　「名垂宇宙」是出自杜甫的詩名：諸葛大名垂宇宙。名垂宇宙字面意思為，名譽傳遍天下。「名垂宇宙」的匾額位於成都武侯祠的諸葛亮殿門上，匾額是由清代康熙皇帝的子愛新覺羅・允禮所提。武侯祠的匾額和對聯眾多，而最著名的便是這塊「名垂宇宙」古匾。

　　「玄功萬古」是對中國古人大禹功德的，「玄功萬古」匾額位於湖北宜昌黃陵廟禹王殿的正門處。

　　在此正門處，有兩塊古匾，一為「玄功萬古」，是明惠王朱常潤所題，邊框浮雕游龍，飛金走彩，頗為富麗；一為「砥定江瀾」，是清愛新覺羅・齊格所題，裝潢莊重典雅。

　　在中國，人們除了對諸葛亮和大禹等人非常仰慕之外，在生活中，人們對自己周圍為百姓幫忙的人，也會贈送一些功德類匾額。

　　在河南省洛陽新安縣鐵門鎮的蔡莊，有一位名叫王金鐸、字子振的人，他在世時，經常幫扶鄉里百姓，出資助學興教，支持商賈發展，德高望重。

　　為此，人們先後為其贈送了「行重閭里」、「急公興學」、「望重商賈」等3塊功德匾額。

　　其中，「行重閭里」匾額長1.34公尺，寬0.80公尺，上款為「大德望、登仕郎子振王先生懿行」，下款為「光緒庚寅年嘉平月，諸親族立」。此匾四周邊框還雕刻五福捧壽、雙獅戲繡球等圖案，裝飾華麗精美。

　　「急公興學」匾額長1.66公尺，寬0.72公尺，上款為「花翎四品銜、在任候補直隸州知州、河南巡撫部院營務處、新安縣正堂曾，為從九王金鐸立」，下款為「宣統二年歲次庚戌四月穀旦」。此匾樸素大方，匾文中上方還雕刻有官印。

　　「望重商賈」匾額長1.3公尺，寬0.72公尺，上款為「登仕郎振翁王老先生懿行」，下款為「大清宣統三年菊月穀旦，同心社全立」。

　　這些匾額至今保存在王金鐸生活的蔡莊，它們是人們對王金鐸美好品德和行為的一種褒揚。

　　「行重閭里」匾額立於1890年。匾額主人王子振在清朝末年曾經做過登仕郎這種從九品的文散官，因為德高望重，所以被尊為「大德望」。

　　據說，給王子振贈送這塊匾額的是他的本族親友，主要想透過這一舉措來對王子振幫扶鄰里鄉親的美好品行進行感謝和褒揚。

古建眼睛—古代匾額

「急公興學」匾額立於 1910 年，它的特別之處在於題匾人的地位較高，由當時主掌新安縣政務的曾知縣題寫。

根據史料記載，這位曾知縣名叫曾炳章，此人學識淵博，思想開放，清朝末年和民國初期在豫西一帶頗具聲名。他於 1908 年來到新安任知縣。

當官之後，他在新安創辦講習所、圖書館，大興新學，發展教育事業，還趁著隴海鐵路修建至新安的機會，在這裡辦起郵局、火車站等，開展電報、匯兌等利民事務。

曾炳章在清末雖然職位較低，但品級甚高，被賞賜花翎頂戴，官居四品銜。他之所以為王金鐸贈送「急公興學」匾額，主要是對他熱心公益、支持辦學的行為予以表彰和弘揚。

「望重商賈」匾額立於 1911 年，這是由一個名為「同心社」的商會成員共同敬獻給王金鐸的，據說是因為王金鐸對當地的商業發展也出過不少力。

有美必彰，有善必揚。正是因為王金鐸先生擁有了種種美好的品行，他才獲得了一塊塊熠熠生輝的功德匾額。

旁注

· **大禹** 後世尊稱大禹。為夏後氏首領、夏朝第一任君王。他是中國傳說時代與堯、舜齊名的賢聖帝王，他最卓著的功績，就是歷來被傳頌的治理滔天洪水，又劃定中國國土為九州。後人稱他為大禹，也就是偉大的禹的意思。

對人歌功頌德的功德聲望區

- **黃陵廟** 古稱黃牛廟、黃牛祠，又稱黃牛靈應廟，是一座以紀念大禹開江治水的禹王殿為主體建築的古代建築群，座落在三峽西陵峽中段長江南岸黃牛岩下的湖北省宜昌縣三斗坪鎮。內部建築大體分為主軸線建築和附屬建築兩大部分。

- **知州** 中國古代官名。宋以朝臣充任各州長官，稱「權知某軍州事」，簡稱知州。「權知」意為暫時主管，「軍」指該地廂軍，「州」指民政。明、清代以知州為正式官名，為各州行政長官，直隸州知州地位與知府平行，散州知州地位相當於知縣。

- **登仕郎** 中國古代文散官名。唐代開始設置，為文官第二十七階，正九品下。宋正九品。1103 年用以代知錄事參軍、知縣令，1116 年，改為修職郎，為文官第三十六階。金正九品上。元升為正八品，掌管宗卷、錢穀的屬吏。明正九品初授將仕郎，升授登仕郎。清正九品概授登仕郎。

- **花翎頂戴** 頂戴是清代文武官員的朝冠式樣。清代改冠制，替以禮帽。禮帽分兩種，一為暖帽，圓形，有一圈檐邊，多用皮、呢、緞、布製成，多黑色，中有紅色帽緯、帽子最高處有頂珠，其材料多以寶石製成、有紅、藍、白、金。

古建眼睛─古代匾額

閱讀連結

歷史上，為王金鐸先生贈匾額的有鄰里鄉親、有政界官員，還有商界成員，那麼，他到底是一個什麼樣的人物，受到了這麼多的人的好評呢？

原來，這王金鐸是清朝末年當地的一位名人，他的父親名叫王東川，家境殷實，是一名武秀才，曾做過登仕郎這一低微小官。王金鐸長大後，繼承父業，耕讀傳家，同時到縣城管理鹽務，漸漸使家業越來越大，興盛異常。

王金鐸雖然善於經營，家中田地甚廣，但並不愛財，常懷仁義之心，多方幫貧助困。

蔡莊村原有兩所學校，簡陋不堪，師資薄弱，許多窮苦人家的孩子都無法前去讀書。為村中百姓長遠考慮，王金鐸除了拿出錢物，對這兩所學校進行了全面整修，同時還將村西溝內自家的數十畝好地劃出來，悉數捐獻給了學校。

正是因為王金鐸經常做好事，幫助身邊的人，所以才使得各界人士均為他贈送功德匾額。

用來讚頌女性的貞節賢孝匾

匾額講究的是內容的意境及文采，它集中表現了中國古代文化的價值觀和審美觀。在封建社會，那些維護封建倫理道德、政治規範政績顯著者，多被賞以匾額，稱「扁表」。

《後漢書·百官志》裡說：

> 三老掌教化。凡有孝子順孫貞女義婦，讓財救患，及學士為
> 民法式者，皆扁表其門，以興善行。

也就是說，在中國古代，獲得官府或百姓的扁表是一種很高的榮譽。在這些匾額中，有為民作出重要貢獻的表彰類匾額，也有維護封建倫理的匾額，這裡的貞節賢孝類匾額便是這種匾額的體現。

貞節賢孝類匾額主要是用來讚頌女性或者表彰烈女節婦的，它們主要針對的對象是古時能夠做到堅貞不二、從一而終，或者賢惠而又孝順的女性。

這類匾額是對中國古人恪守封建倫常、政治規範起警策、訓誡和宣傳作用的表現，如「母節子孝」、「孝慈勤儉」、「貞媲孟母」、「奉旨節孝」等。

這類匾額一般放置在家族祠堂的正門處，或者是修建在一些牌坊上。

古建眼睛─古代匾額

　　「母節子孝」匾額在廣東省興寧黃陂鎮古村的中山公祠堂的正門橫梁上，這是為當地的石家媳婦劉氏和其兒子石介夫所題。

　　此匾額是一方長 2 公尺，寬 0.8 公尺，字徑 0.4 公尺的黑地金字木質匾額，匾文為明代「吳中四才子」之一祝允明於 1519 年所寫，匾額的四邊邊框裝飾有金龍盤雲紋。

　　匾額中間的「母節子孝」幾個大字，是以楷體字書寫，用筆矜貴，格韻勁練兼勝，雍和之氣逼人，是祝允明書法藝術的難得之作。

　　據說，黃陂鎮石氏第四世祖石昂娶妻劉氏後不久病逝，劉氏誕下遺腹子石介夫，孀居守節，靠辛勞耕作把介夫撫養成人，授之以書。

　　介夫篤學不倦，終不負母望，年紀輕輕便考得功名。當時的知縣是吳中四才子之一的祝允明，他對介夫非常賞識，有意委以官職，但介夫婉言推卻，寧願留家侍母。祝允明有感於劉氏的貞德與介夫的孝義，便親自題寫了「母節子孝」4 個字頌揚。

　　後來，劉氏母子的感人事跡也因為祝允明的表彰而流傳於世，受人敬仰。

　　在中國，除了劉氏母子得到的這塊「母節子孝」匾額，其他各地也有很多的貞節賢孝類匾額。如在浙江省舟山市定

海白泉田中央王氏祖堂裡，就高懸著一塊清光緒皇帝欽旌「節孝」匾額。

這塊匾額底色為灰黑，額中上方直書紅色的「聖旨」兩字，中間是「欽旌」兩個泥金大字，匾額的兩旁各有一行泥金隸書：右邊是「頭品頂戴陸軍部侍郎浙江巡撫部院提督軍務節制水陸各鎮兼管兩浙鹽政增為」，左邊是「光緒三十四年歲次著雍涒灘厥律應鐘之吉故濡士王榮琮妻陳氏立」。

據《王氏宗譜》記載，此匾額的主人為王榮琮的妻子陳氏。

王榮琮，生於 1833 農曆二月，成年後，生有一子一女。其妻陳氏嫁給王榮琮後，28 歲就守寡，當時其子昌頤才 4 歲，女兒剛出生不久。陳氏一心一意秉持家政，含辛茹苦，將子女撫養成人，成家立業，子昌頤後為國學生。

在陳氏 65 歲時，光緒皇帝頒旨表彰陳氏守節的美德，並為她御賜了這塊「節孝」匾額。

另外，中國的貞節賢孝類匾額以建立在牌坊中間的坊額上居多。

旁注

· **祝允明**（1460 年～ 1527 年）。他家學淵源，能詩文，工書法，特別是其狂草頗受世人讚響。他所書寫的「六體書

詩賦卷」等都是傳世墨跡的精品。並與唐寅、文徵明、徐禎卿一齊被稱為「吳中四才子」。

· **兩浙鹽政** 浙即錢塘江。春秋時浙江分屬吳、越兩國。秦朝在浙江設會稽郡。三國時富陽人孫權建立吳國。唐朝時浙江先後屬江南東道、兩浙道，漸成省級建制的雛形。鹽政即鹽業行政。它是整個國家行政的組成部分。浙江東部沿海一帶，海水含鹽量高，在清代是中國海鹽的著名戶區之一。

閱讀連結

王氏祖堂裡的「節孝」區額上，左邊上的「歲次著雍涒灘厥律應鐘之吉」這一行字從字面意思上來講有點難以理解，其實是古人表示年月日的一些說法。

其中，「歲次」是中國傳統的表示年份的用語。中國古代以歲星紀年，每年歲星所值的星次與其干支稱為歲次。「著雍」即戊，「涒灘」即申，《爾雅·釋天》:「歲在戊曰著雍。」「〔太歲〕在申曰涒灘。」而古人又把樂律和曆法連繫起來，依照《禮記·月令》，一年 12 個月正好和十二律相適應，「孟冬之月，律中應鐘。」應鐘與十月相應。至於「厥律應鐘」的「厥」在這裡大概是「這、那」之意;「吉」即「初一日」。

加在一起，「光緒三十四年歲次著雍涒灘厥律應鐘
之吉」即為光緒三十四年戊申年十月初一日，也就
是 1908 年。

懸掛在廟宇門前的寺廟匾額

中國古代的寺廟類匾額主要指寺院、廟宇正門或者大
殿門上懸掛的匾額，這類匾額在中國各地的寺廟門前非常
常見。

其中最著名的有遼寧省義縣的「大雄殿」匾、福建省泉州
的「正氣」匾、廣東省廣州的「六榕」匾、山西省應縣的「釋
迦塔」匾、廣東省海康的「天寧古剎」匾、湖北省丹江口的
「金殿」匾、河南省嵩山的「少林寺」匾和湖南省湘潭的「大
唐興寺」匾等。

義縣的「大雄殿」匾額在遼寧省錦州市義縣城內奉國寺
的大雄寶殿正門上。

這裡的大雄寶殿又稱大雄殿，是奉國寺的主殿。「大雄」
是釋迦牟尼的德號。

懸掛在這座主殿上的「大雄殿」匾額，高 3.05 公尺，寬
1.52 公尺，是一塊巨大的木質豎匾，而且上面是字是藍底陽
刻的金字，字體外形潤美，筆力顯得沉著雄渾，功力深厚，
堪稱是書法名作。

古建眼睛—古代匾額

在這塊匾額的四邊，還透雕著 6 條龍飾，上邊一龍翹首俯視，龍體側隱現在舒捲雲朵之中；下邊一龍昂首仰望，龍身又浮沉在翻捲海濤之間。

兩豎邊則各鑲二龍，四首昂起，左右相對，其雕工精細，玲瓏剔透，生動形象，活靈活現，充分體現出了製作工匠的精湛技藝。

據說，這 6 條龍之所以如此配置，是象徵天地四方，寓含六合之意，這實在是一種妙不可言的技術處理。

泉州的「正氣」匾額在泉州塗門街中段北側的關帝廟正殿大門上。此門上有 3 塊匾額，一塊寫著「正氣」，一塊寫著「充塞天地」，一塊寫著「鼎漢立宋」。

其中，寫有「正氣」匾額的是南宋理學家朱熹題書，此字為顏書法度，繼續道統，下筆沉著典雅，點畫波磔，雖疾書迅毫，但嚴守矩矱。

另外，「充塞天地」匾額為明代書法家張瑞圖書寫，「鼎漢立宋」則為近代學者蔡浚題寫。

廣州的「六榕」匾額在廣州市六榕路的六榕寺寺門處，此匾額因北宋文學家蘇東坡當年為寺廟題字而來。

據說，六榕寺本來叫淨慧寺，1100 年，蘇東坡路經廣州時來到淨慧寺遊覽，他見寺院內植有 6 棵蒼翠成蔭的古榕樹，便欣然寫下了「六榕」兩字。

後來，寺院僧人因敬重蘇東坡的文品和人品，便將其留下的「六榕」墨寶刻成木匾，懸掛在山門之上，並將淨慧寺改名為「六榕寺」。

不過，六榕寺山門上的那塊「六榕」木質匾額早已不在，現存的為後人複製。匾額長 1.7 公尺，寬 0.98 公尺，上面的字體仍然是「蘇體」字樣。

應縣的「釋迦塔」匾額在應縣縣城西北的佛宮寺釋迦塔的第三層外檐南，位置恰在釋迦塔塔身中部，呈長方形。這是一塊長 2.65 公尺，寬 1.7 公尺的長方形匾額，其構成與宋李誠在《營造法式》中所列舉的「花帶」匾額極為相同。

匾額正中豎刻 3 個雙鉤黑字，顏體楷書，渾厚遒勁有力，由金代「昭信校尉西京路鹽使判官王獻書」。

匾面除了主要的「釋迦塔」3 個大字之外，還有附 236 字的陰刻題字，透過這些題記，人們不僅可以得知作匾時間為 1194 年，最晚題記為 1471 年，前後歷時長達 277 年之久。

此外，在釋迦塔上面，除了這塊最具代表的匾額，塔內外其他還有數十塊匾額，有明成祖朱棣所書的「峻極神功」，還有明武宗朱厚照所書的「天下奇觀」，以及寫有「天宮高聲」和「正直」、「天柱地軸」和「萬古觀瞻」等字樣的匾額。

這些匾額不僅文辭精練，寓意貼切，而且書法遒勁，氣

古建眼睛─古代匾額

勢軒昂，堪稱文學和藝術上的價值，而且也是木塔修繕歷
史和重要活動的珍貴史料。它們將古塔輝映得更加輝煌而
絢麗。

海康的「天寧古剎」匾額在廣東海康縣海城鎮的天寧寺
大門門額上，由中國明代著名清官海瑞所題。

這塊石匾，長 2.1 公尺，寬 0.65 公尺，字徑 0.45 公尺，
匾額四周裝飾有灰塑圖案，匾內並無上款，下款有「海瑞
書」3 個字。

匾文「天寧古剎」這 4 個楷書，行筆遲澀，拙樸遒勁；
構字駿雄沉毅而沒有晦滯之色，殊屬難能可貴，其作品特色
可以遠追唐代書法家顏真卿和柳公權。

據說，書寫此匾額的海瑞本是海南瓊山縣人，他歷任浙
江安西知縣，戶部右侍郎、南京右都御史等職。當他每次回
故鄉瓊山時，都要經過雷州天寧寺。

一次，在明嘉靖年間時，海瑞又一次經過這座寺廟時，
他便寫下了這塊著名的匾額。這塊匾額保存至今，仍非常完
整，可以算做是天寧寺的鎮寺之寶。

湖北丹江口的「金殿」匾額在湖北武當山主峰天柱峰頂
端的銅鑄鎏金金殿大殿檐下，是一塊通高 0.55 公尺、寬 0.42
公尺，而且和大殿材質一樣的鎏金豎匾。匾額中間寫著「金
殿」幾個字，四周鬥邊上鑄有浮雕龍寶珠。

　　據說，位於武當山主峰的這座金殿其全部構件都是在京城裡鑄造，並經過明成祖朱棣親自驗收後，才由皇帝敕都何浚用皇家專船護送，由運河經南京溯江進入漢運至武當山安裝而成。

　　整座金殿坐西朝東，指向太陽升起的方向，由於高高聳立在武當山巔峰之上，每當太陽東昇時則金光閃爍、耀人眼目，實在是武當山上一道絢爛而獨有的景緻。

　　當然，作為這座金殿的點睛之筆還是那方光彩奪目、霞光萬道的「金殿」匾額。特別是那兩個楷書「金殿」，更是被人成為是楷書中的精品。據說，這塊匾額為明朝太監李瓚監製而成，上面的「金殿」兩字據說是明成祖親自動手書寫，可謂是非常珍貴。

　　當然，在中國，除了這塊金殿匾額為中國古代帝王親自題寫，其他還有一些由帝王親自題寫的寺廟大殿匾額，如中國河南嵩山的「少林寺」匾額據說就是出自清代皇帝康熙之手。

　　這塊匾額在彩繪斗栱，朱門雕棟，氣宇軒昂的少林寺山門上方，是一塊長方形黑底金字橫式匾額，匾中間書寫「少林寺」3個閃閃發光的鬥大金字，匾正中上方刻有「康熙御筆之寶」6字印璽。據說，這塊匾額是1704年御題頒賜，至今已有300多年的歷史。

古建眼睛—古代匾額

　　另外，在中國的各地寺廟內，還有很多著名的匾額，他們有的是中國古代書法大家所題，有的是中國古代帝王所題，這些匾額是中國古代文化的研究重要材料，它們為中國古代文字研究提供了重要的實證。

旁注

· **奉國**寺　在遼寧省義縣城內東街路北。創建於 1020 年，是世稱釋迦牟尼轉世的遼朝聖宗皇帝耶律隆緒在母親蕭太后的「家族封地」所建的皇家寺院。初名鹹熙寺，後易奉國。原建有山門、伽藍堂、東西廊廡、東三乘閣、西彌陀閣、觀音閣、大雄寶殿、法堂等。

· **朱熹**（1130 年～ 1200 年）字元晦、一字仲晦，號晦庵、考亭先生、雲谷老人。祖籍南宋江南東路徽州府婺源縣。19 歲進士及第，曾任荊湖南路安撫使，仕至寶文閣待制。為政期間，申敕令、懲奸吏、治績顯赫。世稱朱子，是孔子、孟子以來最傑出的弘揚儒學的大師。

· **海瑞**（1515 年～ 1587 年），廣東瓊山人。明朝著名清官。歷任知縣、州判官、尚書丞、右金都御史等職。為政清廉，潔身自愛。為人正直剛毅，職位低下時就敢於蔑視權貴，從不諂媚逢迎。他一生清貧，抑制豪強，安撫窮困百姓，打擊奸臣汙吏，因而深得民眾愛戴。

閱讀連結

雖然很多人認為嵩山少林寺的「少林寺」匾額出自康熙皇帝之手。

但是也有另外一種說法認為，康熙帝從未到過少林寺，山門高懸「少林寺」匾額是從康熙手書文章中選取出來拼合而成，也就是所謂的集字。少林寺借清聖祖的字傳名，清聖祖因少林寺借字宣威，這就叫兩全其美。

但另一種說法又說，匾額上的3個字本是康熙所寫，但1928年軍閥混戰中，一場大火把牌匾上的「少」字燒的了無痕跡。據傳，當時以為俗姓錢的僧人，自稱是唐代書法家懷素的後代，好書法。於是，他便模仿著康熙的筆法修復了這塊匾額。當他把寫好的「少」字與「林」、「寺」兩字放一塊時，僧人都稱讚3個字如同出自一人之手。

古建眼睛—古代區額

多用於樓閣建築的樓閣類區

樓閣類區額指主要懸掛在中國古代樓閣式建築上的區額,如「滕王閣」、「望月亭」、「望江樓」等,其中,最為著名的有天津市薊縣「觀音之閣」、江西省南昌「滕王閣」、浙江省寧波「寶書樓」、山東省蓬萊閣和福建省漳浦「完璧樓」等。

薊縣「觀音之閣」區額在天津薊縣城內西大街獨樂寺的主建築觀音閣檐上。

這座觀音閣面闊5間,進深4間,是一座外表兩層實為三層的木構建築,整座建築主要圍繞一尊高約16公尺的面觀音塑像而建造的。「觀音之閣」區額便高懸在觀音閣正面上層明間的前檐下。

這是一塊藍底金字塔形區額,這種形式的區額在《營造法式》中被稱為「花帶牌」。

該區額心寬1.63公尺,高2.08公尺,每字徑約一公尺。其字筆法古勁而略拙,結構寬厚,線條豐潤,富有彈性,多用轉筆,筆力堅實徐緩,以澀氏為主。

就字體感覺而言,筆意端重,筆勢矜持,但氣韻和睦安詳,不激不屬,風規自遠,頗似唐人筆風,特別是其巧妙的布局,豐富的表現手法,都恰到好處第烘托出了高堂殿宇的宏偉氣魄。

在「觀音之閣」大字的左下角，還寫著「太白」兩個小字，為此，人們認為，這塊匾額上的題字為唐代詩人李白所寫，但也有人認為這明代書法家李東陽所做。

南昌「滕王閣」是中國江南三大名樓之一。它是中國南方唯一一座皇家建築，位於南昌市西北部沿江路贛江東岸。整個建築群是中國古代建築藝術獨特風格和輝煌成就的傑出代表，象徵著中國五千年積澱的文化、藝術和傳統。

這座古老的建築始建於 653 年，因唐太宗李世民之弟李元嬰始建而得名，因初唐詩人王勃詩句「落霞與孤鶩齊飛，秋水共長天一色」而流芳後世。在這座名樓內，有一著名的樓閣類匾額「滕王閣」匾。

此匾額高懸在滕王閣的最頂層第六層屋簷下，是一塊長 4 公尺，寬 1.6 公尺的巨型大匾。

匾額為木質藍底金字，匾額四周為紅色，另刻有金龍為飾，顯得穩重而大氣。匾額中心是金光閃閃的「滕王閣」3 個大字，據說，這是選自北宋書法家蘇軾手書的《滕王閣序》拓本而成。

這三個大字用筆均勻，架構穩健，是不可多得的書法佳作。

在「滕王閣」大字的上款出，還寫有「己巳重陽立」幾個小字，在其匾額的左下角，還有兩方印鑒，一說「軾」，

古建眼睛—古代匾額

一說「眉山之印」，皆為篆書，均出自蘇軾手書的《滕王閣
序》拓本。

在滕王閣上，除了這塊最具特色的金字匾額之外，在其
他五層的屋簷下，分別還有「西江第一樓」、「俊采星馳」、
江山入座」、「水天空霽」、「棟宿浦雲」、「朝來爽氣」、
「東引甌越」、「南溟迥深」、「西控蠻荊」和「北辰高遠」
等匾額，這些匾額將古老的滕王閣襯托得更加壯觀而雄偉。

中國的「寶書樓」匾額位於寧波市區月湖之西的天一閣
內的藏書樓內。

天一閣是中國現存最古老的私人藏書樓，也是世界上現
存歷史最悠久的私人藏書樓之一。始建於 1561 年，建成於
1566 年，原為明兵部右侍郎范欽的藏書處。

藏書樓一樓為讀書會友之用，6 開間，偏西一間設有樓
梯。樓上為一大開間，以書櫥相隔，櫥櫃深棕色，高盈兩
公尺，前後開門，兩面貯書。中間區域上方便是黑底金字的
「寶書樓」匾額。

這是一方長 1.09 公尺，寬 0.8 公尺的匾額，中間是「寶
書樓」3 個大字，上款為「守郡前柱史東粵王原相於」，下
款署「隆慶五年歲次辛未季冬吉旦立」。

從匾額上的題字可以看出，此匾額為天一閣修成後的第
四年由范欽的好友郡守王原相所題，「寶書樓」3 個字，筆
法淳厚，嚴謹端正，稱得上是楷書中的楷模。

建於北宋嘉祐年間是蓬萊閣是中國古代登州府署所在地，也是中國古代傳說中的八仙過海之地，號稱「人間仙境」。在這座著名建築上，有許多的匾額楹聯，尤以清代大書法家鐵保書的「蓬萊閣」金字巨匾著稱。

這塊匾額在蓬萊閣主體建築的二層內北壁上方，匾額的正中寫著「蓬萊閣」幾個大字，匾額的上款寫著「嘉慶九年甲子七月之吉」，下款寫著「鐵保書」幾個小字，一旁還有兩個鐵保的印章。

其中，「蓬萊閣」3 個大字為楷體，風格蒼鬱飽滿，堪稱蓬萊閣的點睛之筆。

旁注

- **李白**（701 年～762 年）字太白，號青蓮居士，唐朝詩人，有「詩仙」之稱，中國古代偉大的浪漫主義詩人。李白一生不以功名顯露，不畏權力，藐視權貴，寫了許多具有晶瑩剔透的優美意境的詩。在盛唐詩人中，兼長五絕與七絕。

- **江南三大名樓**　分別為湖南省岳陽市的岳陽樓、江西省南昌市的滕王閣和湖北省武漢市的黃鶴樓。其中，岳陽樓聳立在岳陽市西門城頭、緊靠洞庭湖畔，為三國東吳始建。現存建築為 1879 年重建。黃鶴樓位於武漢武昌長江南岸蛇山峰嶺之上，享有「天下絕景」之稱。

古建眼睛—古代匾額

- **拓本** 凡摹拓金石、碑碣、印章之本,皆稱為「拓本」,即用紙緊覆在碑碣或金石等器物的文字或花紋上,用墨或其他顏色打出其文字、圖形來的印刷品。按用墨分,可分為墨拓本、朱拓本。按拓法分,可分烏金拓、蟬翼拓。拓本實物最早見於唐代,但很稀少,僅有碑拓幾篇。

- **郡守** 中國古代官名。郡的行政長官,始置於戰國。戰國各國在邊地設郡,派官防守,官名為「守」。本係武職,後漸成為地方行政長官。秦統一後,實行郡、縣兩級地方行政區劃制度,每郡置守,治理民政。漢景帝於西元前 148 年,改稱太守。明清則專稱知府。

> **閱讀連結**
>
> 歷史上的蓬萊閣,是歷代文人薈萃之地,碑刻匾額琳瑯滿目,後因世事變遷,尤其是抗日烽火和解放戰爭的洗禮,絕大多數匾額楹聯毀於戰火。至建國初期,蓬萊閣上所存的木製牌匾楹聯已寥寥無幾,只有「蓬萊閣」匾額得以保全,就此成為蓬萊閣古建築群中舊有僅存的唯一匾額。
>
> 雖然如此,在 1960 年代中,此匾額又曾經過了一些人為的破壞。中國現存蓬萊閣建築上的這塊匾額中的上款和下款題字,均為 1980 年代初期補上的。其上、下款識後補的字體與鐵保的傳世作品出入頗

大，尤其是下款「鐵保書」3 個字的上下空白處，
有的字跡和兩枚印章的痕跡似乎還隱隱可見。

用於書院內外的書齋類匾額

中國書齋類匾額主要是指用於書院或者書房內外的這類
匾額，這類匾額最為著名的有湖南省長沙「嶽麓書院」匾、
福建省泉州「小山叢竹」匾、江西省廬山「白鹿洞書院」
匾、浙江省紹興「一塵不到」匾和湖南省益陽「印心石屋」
匾等。

嶽麓書院位於長沙市湘江西岸的嶽麓山風景區，為中國
古代著名四大書院之一。書院始建於 976 年，至今已有 1000
多年的歷史。

在這上千年來，這所譽滿海內外的著名學府，歷經宋、
元、明、清代時勢變遷，晚清改制為湖南高等學堂，1926 年
正式定名為湖南大學。

嶽麓書院屬於後來形成的湖南大學中的一部分，在整個
書院內，最為耀眼的，便是書院的正門處那塊在北宋年間由
宋真宗皇帝御賜的「嶽麓書院」匾額了。

據說，此題字是當年宋真宗召見書院山長周式時所御賜
的，隨後被鐫刻制匾額懸掛在書院山門之上，明代又刻石嵌
於嶽麓書院的外門牌樓上。

古建眼睛—古代匾額

　　書院內現存的這塊木質黑底金字匾額，是後人依照明代遺存的石刻複製而成的，是一塊長 3.4 公尺，寬 1.3 公尺的匾額，這塊匾額結構縝密，方正莊嚴。

　　字體圓勁潤道，筆法舒展流暢，剛柔相兼，氣勢恢宏，風格古樸，人們依然能從這字體中感受到宋真宗皇帝的書法之精妙，是中國書法藝術的珍品。

　　泉州「小山叢竹」匾額在泉州模範巷與縣後街交界處的城隍廟東側的小石坊上。但事實上，「小山叢竹」這個名稱其實是一座書院的名稱，在北宋時，放置這塊匾額的地方便是一座民間書院。

　　據說，1151 年，一代名儒朱熹出任泉州同安縣主簿兼領學事時，因為經常到泉州各地講學，從而發現了這間民間書院後，便親自題寫了「小山叢竹」，從此，這座書院便被稱為「小山叢竹書院」了。

　　後來，人們把朱熹的題字刻成了書院匾額，放置在書院的大門門額。經過歷史的變遷，這座書院最終毀於戰亂，當門額上的珍貴匾額卻保存了下來。

　　於是，人們又為這塊匾額修成了「小山叢竹」牌坊，並將「小山叢竹」匾額放置在牌坊上。這是一方寬 3.75 公尺，高 3.7 公尺的台式匾，兩側為花崗岩立柱，嵌輝綠岩坊額，正面刻有朱熹「小山叢竹」和「晦翁書」墨跡，字體為行楷，筆勢迅疾，沉著典雅，非常有特色。

用於書院內外的書齋類匾額

　　廬山的「白鹿洞書院」位於廬山五老峰南麓，享有「海內第一書院」之譽。這座書院始建於南唐升元年間，它與湖南的嶽麓書院、商丘舊城之東的睢陽書院和衡陽石鼓山上的石鼓書院並稱天下四大書院。

　　據說，書院的創始人是唐朝的著名學者李渤，這裡本是他少年讀書學習的地方。後來，他在這裡養了一隻白鹿，因此人們又稱他為「白鹿先生」。

　　940 年，南唐政權在李渤隱居的地方建立學館，稱「廬山國學」，又稱「白鹿國學」。這是一所與南京金陵監、北京國子監相類似的高等學府。北宋初年，江州的鄉賢明起等，在白鹿洞辦起了書院，「白鹿洞書院」之名從此開始，但不久即廢。

　　直至著名理學家朱熹重修書院之後，白鹿洞書院才揚名國內。朱熹不僅重修了白鹿洞書院，而且還建立了嚴格的書院規章制度。

　　不過，在這座書院內，最著名的「白鹿洞書院」匾額卻是明代學者李夢陽書寫的。據說，這位李夢陽在明弘治年間出任江西提學副史，當地學界因仰慕這位著名文學家之盛名，便經常邀請他到白鹿洞書院講學和視察。

　　一次，當李夢陽到白鹿洞書院講學時，恰好遇到當地知縣在建立石坊，他便應邀提筆書寫了「白鹿洞書院」5 個大字。後來，人們便將他的題字刻成了一塊石匾，放置在書院入口處的門楣之上。

139

古建眼睛─古代匾額

這塊匾額是一方長 2.3 公尺，寬 0.46 公尺的陰刻楷書青石匾，正中是李夢陽所題的「白鹿洞書院」5 個大字，上款題有「明正德七年仲冬月吉旦」，下款分署「李夢陽書」和「督洞推官巫之鸞重修」。

其中，正中的「白鹿洞書院」大字，運筆瀟灑，結構舒暢，為明代書法中的精品之作。

當然，中國的書齋類匾額不僅只在書院內出現，在中國古代很多的著名文人家中的書房中，也有很多的這類匾額。如紹興的明代戲劇家徐渭的故居青藤書屋內，便有一塊著名的「一塵不到」匾額。

這是一塊長 1.16 公尺，寬 0.34 公尺的橫式木質匾額，匾額的正中陰刻著「一塵不到」4 個行草大字。匾額的右上角刻有「與木石居」印章一枚，左旁落款則為「天池」兩字以及兩枚分別寫著「徐渭之印」和「天池」的名章。

這些題字和印章都是徐渭親自寫下並蓋上印章的。據說，徐渭是明代傳奇式的文人，他一生才華橫溢，在書、詩、畫等都有傑出的造詣，但他傲視權貴，一生以「一塵不到」的理想境界自律，為此他的一生又非常坎坷，最終抑鬱而不得志。

他留下的「一塵不到」題字，蒼勁奔放、燥潤相間，盡顯了他「一塵不到」，拒達官貴人於門外的高貴品德。

此外，在他的書屋內，除了他親自題寫的這塊「一塵不到」匾額外，還有一塊由明末大畫家陳老蓮為他題寫的「青藤書屋」匾額，這塊匾額雖然經歷了 300 多年的歷史，依然非常清楚，同樣也中國明代書法中的精品之作。

旁注

· **宋真宗**（968 年～ 1022 年）宋朝第三位皇帝，名趙恆，宋太宗第三子，997 年繼位，在位 25 年。在其統治時期治理有方，北宋的統治日益堅固，國家管理日益完善，社會經濟繁榮，北宋比較強盛，史稱「咸平之治」。宋真宗統治後期，信奉道教和佛教，修建了許多寺廟。

· **山長**　是歷代對書院講學者的稱謂，五代蔣維東隱居衡山講學時，受業者稱之為山長。元代於各路、州、府都設書院，設山長。明清沿襲元制，乾隆時曾一度改稱院長，清末仍叫山長。廢除科舉之後，書院改稱學校，山長的稱呼廢止。

· **主簿**　是典型的文官，典領文書，辦理事務。漢始置，掌管文書簿笈，司空、丞相府及刺史的佐官中都設有主簿。有關史書敘及郡屬官吏，常提到主簿。它是郡府重要官吏。主簿的官位雖次於功曹，但主簿在太守左右執掌文書及迎送賓客等親近職事。

古建眼睛—古代匾額

· **陳老蓮**（1599 年～ 1652 年）明末清初書畫家、詩人。浙江
諸暨人。年少時跟著明代最後一位儒學大師劉宗周學習，崇
禎年間召入內廷供奉。明亡後，進入雲門寺為僧，後還俗，
以賣畫為生。他一生以畫見長，尤工人物畫，與順天崔子忠
齊名，號稱「南陳北崔」，人謂「明三百年無此筆墨」。

閱讀連結

據說，當年，在小山叢竹書院的旁邊，還有一座
祀「八閩文化先驅者」歐陽詹的不二祠。朱熹任同
安縣主簿兼領學事時，因為他非常敬重歐陽詹，便
常到不二祠，並由此熟悉了小山叢竹書院，並為其
題匾。

朱熹親自手書的那塊「小山叢竹」石碣在嘉靖重
建、擴建小山叢竹書院時已失，於是，人們集朱熹
壯年手跡重新鐫之，又記其事於碑陰，改建為「小
山叢竹」石牌坊。

另外，朱熹任同安主簿 5 年，其間，他在泉州一
帶留下大量足跡。現在泉州各地留存與朱熹相關的
景點，古蹟甚多，如泉州清源山、關帝廟、安海朱
祠、東石朱文公祠、南安九日山、南安石井楊林書
院、南安詩山書院、南安水頭觀海書院、祥芝芝山
義學等，大多數是因他而建的書院，或紀念所在。

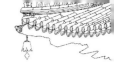

中國歷史上三大著名匾額

　　中國是一個歷史悠久的文明古國，匾額遍布神州大地。這些匾額既是著名建築和風景名勝的點睛之筆，也是中國一種獨特的，集建築、文學、雕塑和書法等於一體的藝術形式。

　　中國的匾額，除了有前面介紹的官署門第類匾額、官家類匾額、功德聲望類匾額、貞節賢孝類匾額、寺廟類匾額、樓閣類匾額和書齋類匾額之外，其他還有懸掛在中國祠堂內建築的正門處或者祠堂內的宗祠類匾額、用於商家字號的堂號類匾額、用於人際交往的婚喜壽慶類匾額、受人擁戴的醫德教澤類匾額，以及用於稱讚風景名勝為主的繪景類匾額。

　　這些匾額有的懸掛在大門口、廳堂或樓房上，有的懸掛在風景名勝、園林古蹟中，它們以其多變的式樣、高藝術化的書法藝術，與雄偉壯觀的建築相互輝映，和諧統一，成為中國古代建築中不可分割的一部分。

　　這些匾額講究的是內容的意境及文采，它集中表現了中國古代文化的價值觀和審美觀。在中國，除了前面介紹的各類著名的匾額之外，還有 3 塊匾額中的精品，它們是河南省的「留餘匾」、萬里長城東端的「山海關匾」和北京的「正大光明匾」。

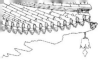

古建眼睛—古代匾額

其中，「留餘匾」現存於河南省鞏義市康百萬莊園，是康家莊園文化的象徵，也是最能看出康家發家的根源所在。俗語說：富不過三代。而康家能持續繁榮 12 代 400 多年，與其是不無關係的。

該匾長 1.65 公尺，寬 0.75 公尺。造型猶如一面迎風招展的黃色旗幟，金底黑字。全匾共計 174 個字，除標題「留餘」兩字為篆書外，其餘為字體流暢的行楷。該匾是同治年間進士牛瑄所題，製作於 1871 年，距今已有 100 多年的歷史。

該匾是康家第十五代莊園主康道平用來訓示家中子弟的家訓匾，是儒家「財不可露盡，勢不可使盡」中庸思想的集中體現。「留餘」匾造型獨特，形似一面展開的上凹下凸型旗幟。

上凹意為：
上留餘於天，對得起朝廷；
下凸意為：
下留餘於地，對得起百姓與子孫。

匾上刻有南寧資政殿學士王伯大，號稱留耕道人的「四留銘」：

留有餘，不盡之巧以還能造化；留有餘，不盡之祿還以朝廷；
留有餘，不盡之財以還百姓；留有餘，不盡之財以還子孫。

匾上還留有明朝隱士高景逸寫道：

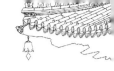

臨事讓人一步自有餘地，臨財放寬一分自有餘味……若輩知
昌家之道乎？留餘忌盡而已。

這些文字，翻譯成白話文為：

留耕大人王伯大的《四留銘》中說：「留有餘地，不把技巧使盡以還給造物主；留有餘地，不把俸祿得盡以還給朝廷；留有餘地，不把財務占盡以還給老百姓；留有餘地，不把福分享盡以留給後代子孫。」

大概老天爺反對貪得無厭，做事過分。因為太過分了，沒有不留下悔恨的。

明朝隱士高景逸說過：「遇事讓人一步，自然有周轉的餘地；遇到財務放寬一分，自然就有其中的樂趣。」推而言之，所有的事情都是如此。

坦園老伯把「留餘」兩字題於匾額，掛在堂上，大概就是採用留耕道人的《四留銘》來告謀誠他的後代子孫吧！為你們寫這幾句話，並取夏峰先生教訓他兒子的話，概括起來說：「你們這些後輩知道發家之道嗎？那就是凡事留有餘地，不做盡做絕罷了。」

百年來，正是因為擁有如此謙遜的家訓，從明代至現代，河南鄭州康百萬家族有功名的人物有 412 位，上自六世祖康紹敬，下至十八世康庭蘭，一直富裕了 12 代，400多年。

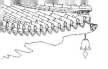

古建眼睛—古代匾額

這塊「留餘匾」保存至今，仍非常完整地懸掛在康百萬莊園的主宅區，對研究中國封建社會處世哲學具有一定參考價值。

中國著名的「山海關匾」實際的名稱為「天下第一關」匾額，它位於中國明代長城的東北起點第一關箭樓二層正面。

山海關古稱榆關，也稱渝關，又名臨閭關，1381 年，明朝開國軍事統帥徐達中山王奉命修永平、界嶺等關，在此創建山海關，因其北倚燕山，南連渤海，故得名山海關。

整個山海關城池與長城相連，以城為關。城高 14 公尺，厚 7 公尺。全城有 4 座主要城門，並有多種古代的防禦建築，是一座防禦體系比較完整的城關。整個城池以「天下第一關」箭樓為主體，輔以靖邊樓、牧營樓和臨閭樓等建築。

這塊「天下第一關」巨匾長 5.8 公尺，寬 1.55 公尺，上刻陽文「天下第一關」5 個大字。其中「一」字長 1.09 公尺，繁寫的「關」字豎長 1.45 公尺。「一」字一筆不顯單薄，「關」字多筆不顯臃腫。

匾上「天下第一關」5 個大字，每個字結構講究，布局章法得當，筆力沉雄，與形勢相稱，大有鎮關之風，為關口增添了威嚴和光輝，也道出了關口的策略地位。

在這座山海關箭樓上，有 3 塊木質匾，其中有兩塊是後

來摹刻的。一為 1879 年王治摹刻，二樓外懸掛的是 1920 楊
寶清摹刻。摹刻匾原有落款，後被油漆塗蓋。原匾懸於一層
樓內。

那麼，最原始的「天下第一關」匾額到底誰所寫呢？有
史料可查的有 1878 年編撰的《臨榆縣誌·建置編·城池卷》
記有：

「天下第一關」相傳明肖僉事顯書。

1920 年臨榆縣令周嘉琛的《重修第一關舊額記》中又說：
有額曰「天下第一關「筆力沉雄，與形勢相稱，游者相
傳為嚴分宜（嚴嵩）手跡。

那麼，最原始的「天下第一關」匾額到底出自誰手呢？
還需要後人的繼續研究。

中國著名的「正大光明匾」高懸在北京故宮乾清宮正殿
內中央。據說，匾額上面的字是清朝入關後第一個皇帝世祖
順治福臨的筆跡，經康熙皇帝臨摹後懸掛在這裡的。

乾清宮是座落在故宮古建築群中軸線上的一座重要宮
殿，是明清兩朝歷代皇帝的正寢。「正大光明」是清朝皇帝
標榜的祖訓格言，康熙帝臨摹後命人掛在皇宮正宮最高處，
是將其作為立身齊家、治國、平天下的基本準則。

這塊「正大光明」匾額為墨拓木框紙匾，匾長 4.4 公尺，
寬 1.3 公尺。「正大光明」4 個字書於正中，上款為「皇考世

古建眼睛—古代匾額

祖章皇帝御筆書正大光明……康熙五十七年吉誕恭跋」，旁邊有「廣運皇帝」印跡一方，下款為「皇曾祖世祖章皇帝御筆匾額……乾隆六十二年冬月恭跋」，旁邊並印有一方「太上皇帝之寶」璽印。

匾額上的字體為行書，用筆結體肥厚豐滿，其撇捺隨意拖出，逸氣橫霄。正中的「正大光明」4 個大字，結構蒼秀，超越古今，為中國清代書法作品中的精品之作。

旁注

· **康百萬莊園** 又名河洛康家，位河南省鄭州市下轄鞏義市康店鎮，始建於明末清初。康氏家族前後 12 代人在這個莊園生活，縱跨了 400 餘年。是一處典型的 17 世紀至 18 世紀封建堡壘式建築。它與山西晉中喬家大院、河南安陽馬氏莊園並稱「中原三大官宅」。

· **資政殿學士** 宋官職名。1005 年，參知政事王欽若罷政，真宗特置資政殿學士授欽若，以示尊崇，無吏守、無職掌，僅出入侍從備顧問。旋又以王欽若為資政殿大學士。後由罷職輔臣充任，以示尊崇。此二職除罷宰相外，它官充任僅為特例。南宋則常以侍從官充任。

- **坦園老伯**　即康家當時的當家人康坦園，是康百萬莊園第十五代莊園主。他為了訓示子弟，特選用黃楊木雕刻而成家訓匾，約請同治年間翰林牛瑄題匾。應該說，留餘匾是康坦園創意的。匾文作者即題匾人牛瑄，係武狀元牛鳳之子。牛瑄，字荔庵，他的字畫時稱一流。

- **靖邊樓**　也稱東南角樓、東南臺。位於山海關城的東南隅，是山海關城的防禦性建築。始建於明初，1479 年、1587 年、1611 年分別重修過。為二層磚木結構，平面呈曲尺形。總面積 658、4 平方公尺，樓高 13、47 公尺，歇山式九脊生檐頂。樓內上下兩層有木梯相通。

- **世祖順治**（1638 年～ 1661 年），本名愛新覺羅福臨，是清愛新覺羅皇太極的第九子。其母為即孝莊文皇后。1643 年承襲父位，時年 6 歲，由叔父睿親王多爾袞及鄭親王濟爾哈朗輔政。1644 年改元順治。自盛京遷都北京，是清朝入關的第一位皇帝。14 歲開始親政。

閱讀連結

乾清宮懸掛的「正大光明」匾額最初是乾隆摹拓的，後來，嘉慶朝失火，匾額被燒燬，嘉慶皇帝命人重新摹拓，所以，現在故宮內懸掛的「正大光明」匾應該為嘉慶時期所制。除去現代人的渲染以

古建眼睛─古代匾額

及其藝術價值，這塊匾額的背後還藏有決定太子命運的「建儲匣」。

在清代，皇子之間奪取皇位的明爭暗鬥相當激烈。為了緩和這種矛盾，自雍正朝開始採取祕密建儲的辦法，即皇帝生前不公開立皇太子，而祕密寫出所選皇位繼承人的文書，一份放在皇帝身邊；一份封在「建儲匣」內，放到「正大光明」匾的背後。

皇帝死後，由顧命大臣共同取下「建儲匣」，和皇帝密藏在身邊的一份對照驗看，經核實後宣布皇位的繼承人。乾隆、嘉慶、道光、咸豐 4 位帝，都是按此制度登上寶座的。至清代後期，由於咸豐皇帝只有一個兒子，同治和光緒皇帝沒有兒子，這種祕密立儲的辦法便逐漸失去意義。

石刻古籍 —— 古代碑石

　　碑石，具有濃烈的東方色彩和極強的文化價值，長期以來一直影響著中國的文化、歷史、考古等眾多學科。在中國古代，它一般以紀念碑、書法碑刻和墓葬用品等形式呈現。

　　碑的結構一般分為碑首、碑身、碑座三部分。碑首主要刻些碑名，或僅起裝飾作用；碑身刻寫碑文；碑座起承重和裝飾作用。明代以後，將碑座改成似龜非龜的樣子贔屭，傳說它是龍的九子之一，善於載重。

石刻古籍—古代碑石

作為紀念物或標記的豎石

　　碑石就是把功績勒於石土，以傳後世的一種石刻。中國東漢許慎的《說文解字》解釋它為「豎石」，是一種作為紀念物或標記存在的石頭。這種石頭多鑴刻文字，意在垂之久遠。

　　據說，這種豎石大約在周代便已經出現，當時的碑，多在宮廷和宗廟中出現，但它與後來的碑石功能又有所不同。

　　在那時，宮廷中的碑是用來根據它在陽光中投下的影子位置變化，推算時間的；宗廟中的碑則是作為拴系祭祀用的牲畜的石柱子。史載：

> 宮必有碑，所以識日景，引陰陽也。凡碑引物者，宗廟用木。

　　至漢代時，這種豎石又具有另外的一種功能，就是用作舉行葬禮的葬具。由於當時貴族官僚墓穴很深，棺停運到墓旁邊時，往往在墓的四角設碑，於是，便有了墓碑的出現。

　　漢代經學大師鄭玄註：

> 豐碑，斫大木為之，形如石碑，於停前後四角樹之，穿中，
> 於間為鹿盧，下棺以縷繞，天子六縷四碑。

　　這裡的「豐碑」是砍大木頭做成的，形同石碑。棺停下葬時，在墓穴四角各設置一個，碑上有圓形穿孔，孔中繫繩，繩子一頭繞在轆轤上，一頭繫在棺停上，將棺停平穩

地放入墓穴之中，殯儀結束後，這種木碑往往就埋葬在墓穴中。

為此，也可以說，中國的墓碑是起源於古代用作牽引棺停下葬用的「豐碑」的。它最初是木質，沒有文字，從漢代起，人們為緬懷逝者生前的業績，便利用現成的木碑，在上面書寫逝者的生平事跡以及歌功頌德之辭，碑首中間仍鑿有圓孔，叫「穿」，這樣，墓碑便正式形成了。

由於當時的墓碑多是木質的，所以能夠保存下來的漢代石碑非常之少，現存最早的墓碑是西元前 26 年的《麃孝禹碑》，碑文寫道：

河平三年八月丁亥平邑里麃孝禹。

該碑是後來在 1870 年時，在山東發現的。碑高 1.45 公尺，表面粗糙，未經磨光。

東漢時期，重視厚葬，墓碑風行。至漢代以後，刻碑的風氣逐漸普及，幾乎處處可碑，事事可碑。有山川之碑、城池之碑、宮室之碑、橋道之碑、壇井之碑、家廟之碑、風土之碑、災祥之碑、功德之碑、墓道之碑、寺觀之碑、托物之碑等。

南朝梁時劉勰《文心雕龍》也寫道：「自後漢以來，碑碣雲起。」

石刻古籍—古代碑石

不僅王公貴族墓前樹碑，就連一般的庶民百姓乃至童孩墓前也樹碑，如《隸釋》記載有《故民吳仲山碑》，《蔡邕集》有《童幼胡根碑》。

這一時期的墓碑製作精緻，大多經過磨光。碑首尖的叫「圭首」，圓的叫「暈首」，碑首中間有圓形穿孔。有的碑有「穿」，如江蘇省南京溧水東漢「校官碑」；有的碑首還浮雕出龍紋，如東漢晚期四川省雅安「高頤碑」；有的碑側刻有花紋，如東漢晚期的「乙瑛碑」。

三國兩晉時期，人們一改東漢的厚葬之風，崇尚薄葬，禁碑之風盛行。當時，帝王規定：帝王陵墓之前不設石碑。門閥士族經過皇帝特許，方可在墓前樹碑，如當時的名人王導、溫嶠、郗鑒、謝安等人均有石碑。

在中國歷史書籍《全晉文》中，僅東晉著名文士孫綽書寫的碑文就保存有7篇，它們是：「丞相王導碑」、「太宰郗鑒碑」、「太尉庾亮碑」、「太傅褚褒碑」、「司空庾冰碑」、「潁川府君碑」和「桓玄城碑」。但遺憾的是，這些墓碑無一遺存。

至南朝時期，雖有碑禁，但已成一紙空文。帝王陵墓神道石刻中，石碑與石柱、石獸均成對出現，成為一項固定的制度。

這時的石碑，由碑首、碑身和碑座三部分組成。

作為紀念物或標記的豎石

　　碑首呈圓形，碑身呈長方形，碑座為角趺形，又稱龜趺坐。碑首頂部圓脊上，兩側各浮雕著相互交結成辮狀的雙龍；碑首正中有一長方形額，額內刻有與墓主有關的朝代、官銜、謚號之類的文字；額下有圓形穿孔，穿孔為古制的孑遺，已無實用價值，僅起裝飾作用；額四周線刻龍、鳳、火焰、雲氣、蓮花等紋飾。

　　碑身正反面均刻有文字，文字四周飾以卷草紋之類的紋飾；碑身側面有的飾以浮雕圖案及線刻畫。碑座為一角趺，龜趺又名贔屭。

　　古人認為，龜是靈物，耐饑渴，有很長的壽命，所以用它托碑。

　　不過，關於龜的名聲，至宋代以後才逐漸不雅了。南朝陵墓石碑的碑座刻物，可以理解為龍子之一。其形狀似一隻大烏龜，凸目昂首，一足前邁，做負重匍匐爬行的姿態。元代翰林傳講學士袁桷曾參與朝廷很多勛臣碑銘的撰作。

　　明清以後，人們在立碑石時，都喜歡在將碑座改成似龜非龜的樣子贔屭。這一時期的石碑，碑首和碑身為一塊整石雕琢而成，碑座是用另一塊巨石雕琢而成，兩者之間以神卯結構相連，渾然一體。

石刻古籍—古代碑石

旁注

- **鄭玄**（127年～200年），東漢經學大師、大司農。他曾入太學攻《京氏易》、《公羊春秋》及《三統歷》、《九章算術》，最後從馬融學古文經。他遍注儒家經典，以畢生精力整理古代文化遺產，使經學進入了一個「小統一時代」。為漢代經學的集大成者。

- **劉勰**（465年～520年），中國歷史上著名的文學理論家。他曾擔任過縣令、步兵校尉、宮中通事舍人，頗有清名。雖任多官職，但其名不以官顯，卻以文彰，一部《文心雕龍》奠定了他在中國文學史上和文學批評史上不可或缺的地位。

- **校官碑** 全稱「漢溧陽長潘乾校官碑」，簡稱「校官潘乾碑」隸書。額題「校官之碑」4個字，為江蘇境內唯一完整存世的漢碑。碑為青石質，圭形，碑額有圓孔。被譽為「江南第一名碑」。

- **贔屭** 龍之九子之一，又名霸下。排行老六。貌似龜而好負重，有齒，力大可馱負三山五嶽。其背也負以重物，在多為石碑、石柱之底臺及牆頭裝飾，屬靈禽祥獸。人們在廟院祠堂裡，處處可以見到這位任勞任怨的大力士。據說觸摸它能給人帶來福氣。

閱讀連結

從五代以後，開始流傳「一龍生九子，九子各不同」的說法，並且根據每個龍子不同性格、愛好等特點，把它們裝飾在不同的器物上。

它們是：長子贔屭，因為它的長像鱉形龜貌，氣力大，好負重。所以，它充當了人間石碑座子；二子鴟吻，喜歡眺望，裝飾在屋簷上；三子蒲牢，它整天喜鳴愛吼。傳說它的喊聲可傳公里以外。寺廟的和尚在鑄鐘時，把它鑄在鐘扭上，作為裝飾品。四子狴犴。生來面貌威嚴，人人見了都害怕，人們便將它裝飾在監獄門上；五子饕餮嘴饞身懶，愛吃愛喝。人們便把它裝飾在食具上；六子蚣蝮，愛喜波弄水，裝飾在橋欄杆上；七子睚眦，嗜殺成癖。裝飾在兵器上；八子狻猊，它好煙火，閒下無事，到處煽風點火，人們便將它裝飾在香爐蓋上；九子椒圖，喜歡給人當警衛。後來人們就把它派用在大門上的龍頭「門環」。

石刻古籍—古代碑石

中華民族最古老的禹王碑

中國的石碑文化起源於周代，興起於漢代，成熟於南北朝時期，距今已有 2000 多年的歷史了，在這漫長的歷史發展中，中國保存至今最古老的碑石為發現於衡山岣嶁峰的禹王碑。

禹王碑，又稱岣嶁碑，位於嶽麓山頂禹碑峰東，碑文記述和歌頌大禹治水的豐功偉績。它是中國最古老的名刻，與黃帝陵、炎帝陵被文物保護界譽為中華民族的三大瑰寶。

禹王碑鐫刻於石崖壁上，碑上有奇特的古篆文，寬 1.4 公尺，高 1.84 公尺，碑文 9 行，每行 9 字，凡 77 字，末有寸楷書「右帝禹制」。字體蒼古難辨。有謂蝌蚪文，有謂鳥篆。系宋嘉定年間摹刻於此。亭側有清歐陽正煥書「大觀」石刻，為湖南省重點文物保護單位。

其實，此碑是宋代時人們從衡山拓來的復製品。真正的禹王碑唐代還在衡山，韓愈、劉禹錫賦詩歌詠，曾被稱為南嶽衡山的「鎮山之寶」。它還有可能是道家的一種符籙，也有說是道士們偽造的。

關於禹王碑的記載，最早見於唐代韓愈、劉禹錫詩作，但兩人並未實地考察過。親見親摹其碑文的，是南宋時的何致。1212 年，何致在南嶽遊玩，遇到樵夫將他引到藏碑處，始摹碑文。何致過長沙時，刻碑於嶽麓山峰。

中華民族最古老的禹王碑

　　1533 年，潘鎰剔土得碑，遂摹拓流行於世。明代學者楊慎、沈鎰等都有釋文。碑文主要記述大禹治水之功績。西安碑林、紹興禹陵、雲南法華山、武昌黃鶴樓等處，均以此碑為藍本翻刻。

　　相傳，大禹父親鯀被堯選中治水，採用造堤繩壩的辦法治水，長達 9 年，不但沒有把水患治住，水患反而變大。

　　舜繼位後，親自到治水的地方察看，他發現鯀治水不力就把鯀殺於羽山。舜又根據四方部落推舉，用鯀的兒子禹治水，禹繼承父業，開始 7 年治水也沒有取得成效。但他頑強不屈，一方面與老百姓一起鑿山挑土，一方面找治水良法。

　　一天，他治水來到衡山，舜說黃帝把一部以金簡為頁、青玉為字的治水寶書藏在衡山上，但具體在什麼地方卻無人知道。大禹治水心切，就殺了一匹白馬，禱告天地，接著，他便睡在山峰上幾天不起。

　　直至第七天晚上，他夢見一位長鬍子仙人，自稱蒼水使者，授予他金簡玉書藏地密圖。醒來後他按照密圖尋找，果然找到了這部書。他抱著寶書日夜細心研讀，求得開渠排水、疏通河道的辦法。

　　大禹領先民，斬惡龍、鬥洪水，終於將洪水治好。先民歡欣鼓舞，感激萬分，紛紛要求在南嶽岣嶁峰頂上，立碑為大禹治水記功。大禹十分謙虛，不肯答應，但南嶽先民執意要立，否則就不放他回北方。

石刻古籍—古代碑石

　　大禹只得答應，卻提出了條件：碑文要刻得奇古，如天文一般，百姓不能相識。於是，南嶽先民派來最好的石匠，將大禹提供的 77 個字樣，全部鐫刻在南嶽岣嶁峰山頂的石壁上。

　　過了幾百年之後，有天早晨，一位雲游四海的老道士路經南嶽岣嶁峰頭，他在石壁下好奇地停下腳步，面對著碑文，一個字一個字地考證辨認起來。從早晨直至傍晚，認出了 76 個字。

　　老道士興奮不已，正要考證辨認最後一個字，忽然他感到腳下冰涼，好像被水浸了一般。他低頭一看，只見自己正站在水中；他再轉身一望，洪水就要將他淹沒了。他嚇得面無人色，一下把所有考證辨認的碑文全忘記了。此時，就見那洪水也隨著他的忘記，一下子全退了。

　　老道士望著退去的洪水，想著那剛才的景象，心涼膽顫。他想，這一定是天書，百姓不得相認。於是，下山通告全城：禹王碑文是天書，百姓不得相認，否則洪水淹天！

　　當然，傳說是美好而又離奇的，然而傳說畢竟是傳說，它並沒有動搖文人學士考釋碑文的信心，多少人為其花費了畢生的心血。

　　原碑石於 1212 年最先發現於衡山岣嶁峰，後來才摹刻於嶽麓山頭，故又稱岣嶁碑。明代楊慎、沈鎰、楊時橋、郎

瑛，清代杜一，當代長沙童文杰、杭州曹錦炎、株洲劉志一等人先後作「岣嶁碑釋文」。

但是，許多考釋者都沒有突破「大禹治水」的故事原型，而一些學者則認為「禹碑」並非禹碑。如曹錦炎認為岣嶁碑是戰國時代越國太子朱句代表他的父親越王不壽上南嶽祭山的頌詞。而劉志一則認為岣嶁碑為西元前楚莊王三年所立，內容是歌頌楚莊王滅庸國的歷史過程與功勳。

為此，這塊千古奇碑至今說法不一。

旁注

· **岣嶁峰**　位於湖南省衡陽市北部 40 公里衡陽縣岣嶁鄉境內。1995 年升級為國家森林公園。公園由岣嶁峰、嫘祖峰、白石峰、酒海嶺、大小海嶺等山體構成，總面積 2067 公頃，公園屬中亞熱帶典型常綠闊葉林北部植被亞地帶。擁有獨特的亞熱帶山區氣候和優美的森林景觀，融自然景觀與人文景觀於一體。

· **歐陽正煥**　32 歲鄉試中解元，36 歲中進士，授翰林院編修，之後歷任鄉試考官、監察御史等職。1757 年，應徵為嶽麓書院山長。遺留詩文尚存《靜一堂會課小敘》、《重修自卑亭記》、《竹淦詩文稿》等。

石刻古籍─古代碑石

· **楚莊王** 又稱荊莊王，出土的戰國楚簡文寫作臧王。楚穆
王之子，春秋時期楚國最有成就的君主，春秋五霸之一。
共在位 23 年，不僅使楚國強大，威名遠颺，也為華夏的統
一，民族精神的形成發揮了一定的作用。

> **閱讀連結**
>
> 隨著近代考古學的發展，現代人對禹王碑的碑文有
> 著不同理解。
> 其中，劉志一先生認為碑文為夏代官方文字，早於
> 商周金文。這種文字到戰國末期逐漸消亡。秦漢文
> 字改革後，絕大多數文人無法識讀了。加上內容南
> 楚方言，又多通假，更難辨認。劉志一花費 10 年心
> 血破譯此碑文，其譯意與《左傳》所載楚莊王滅庸
> 的過程大同小異。

中國歷史上著名的四大碑林

「碑林」由於碑林叢立如林，蔚為壯觀而得名，它是將
眾多矗立的石碑集中在某一園落裡，供人們觀瞻欣賞、研習
借鑑的場所。它們不僅是中國古代文化典籍石刻的集中點之
一，也是歷代名家書法藝術薈萃之地。

在中國，最為著名的碑林一共有 4 座，它們是陝西省西安

碑林、山東省曲阜孔廟碑林、高雄南門碑林和四川省西昌地震碑林。

西安碑林位於西安市南城牆的魁星樓下，因碑石叢立如林而得名。這是收藏中國古代碑石時間最早名碑最多的藝術寶庫。它始建於 1087 年，原為保存唐開元年間鐫刻的《十三經》、《石臺孝經》而建，後經歷代收集，規模逐漸擴大，清代開始稱其為「碑林」。

整座碑林裡面陳列著從漢至清的各代碑石、墓誌共計 1000 多通。而且藏品時代系列完整，時間跨度達 2000 多年。

這些碑石書體，篆、隸、楷、行、草各體具備，名家薈萃，精品林立，無論從書法藝術角度，還是從考古學、歷史學的角度考量，都具有極高的學術價值和深厚的文化內涵。

代表作有東漢的「曹全碑」、魏晉南北朝時期的「司馬芳殘碑」等；儒家典籍刻石代表有唐朝的「石臺孝經」「開成石經」等；見證中國古代宗教文化交流的碑刻有唐朝的「大秦景教流行中國碑」、「大唐三藏聖教序」等。

東漢「曹全碑」全稱「郃陽令曹全碑」，刻於東漢中平二年十月二十一日。明朝萬曆初年，在陝西郃陽舊城莘村發掘出土，石碑的篆額遺失不存。

它是中國漢代石碑中保存比較完整、字體比較清晰的少數作品之一。這通碑是東晉文人王敞、王敏、王畢等人為紀

石刻古籍—古代碑石

念歷史人物曹全的功績而立的。碑文主要記載了東漢末年的歷史事件，為研究東漢末年歷史提供了重要的資料。

這通碑呈豎方形，高2.73公尺，寬0.95公尺，共20行，每行45字。書體為隸書，文字清晰，結構舒展，字體秀美靈動，書法工整精細，充分展現了漢代隸書的成熟與風格。碑上還陰刻有立碑題名者的名字，有處士、縣三老、鄉三老、門下祭酒、門下議掾、督郵、將軍令史等人。

這通碑的石材通身漆黑，如塗油脂，光亮可照人。碑石精細，碑身完整，是漢碑、漢代隸書中的精品，也是目前中國漢代石碑中少數保存比較完整、字體比較清晰的作品之一。

「司馬芳殘碑」出土於1952年，出土時只有碑石上半，而且已裂為3塊。殘長1.06公尺，寬0.98公尺。

篆額「漢故司隸校尉京兆尹司馬君之碑頌」4行，15字尚清晰。碑陽16行，中間兩行損泐，存142字。碑陰上部14行刻屬吏名單，下部18行殘不成文，可識者41字。

此碑文為楷書，其體勢和用筆具備了北魏早期銘刻體的基本特點。

「石臺孝經」碑刻於745年，是唐玄宗李隆基親自作序、註解並以隸書書寫的。

石臺孝經的前面一部分是唐玄宗李隆基為孝經所作的序。唐玄宗皇帝為孝經寫序的目的是表示自己要以「孝」來

治理天下。後面是孝經的原文，小字是唐玄宗為孝經作的註釋。

碑石長方形，上加方額，方額左右各浮雕瑞獸，上下刻湧雲，上承蓋石。碑下面有方形臺階石三層，因稱「石臺孝經」。

「開成石經」刻成於 837 年，故稱「開成石經」或「唐石經」，因樹立雍地，故又稱「雍石經」。

此碑碑文是楷書。此碑文字跡清晰，筆畫精緻，便於抄寫讀誦，對於當時傳播儒家學說起了積極的作用。

「開成石經」計有《周易》等 12 種經書，共刻 114 通碑石，每石兩面刻。每通經石高約 1.8 公尺，面寬 0.8 公尺。下面設方座，中間插經碑，上面置碑額，通高 3 公尺。

「大秦景教流行中國碑」是一通記述景教在唐代流傳情況的石碑。此碑身高 1.97 公尺，下有龜座，全高 2.79 公尺，碑身上寬 0.92 公尺，下寬 1.02 公尺，正面刻著「大秦景教流行中國碑並頌」，上面有楷書 32 行，行書 62 字，共 1780 個漢字和數十個敘利亞文。

這通石碑上說的是，唐太宗貞觀年間，有一個從古波斯來的傳教士叫阿羅本，歷經艱辛，跋涉進入中國，沿著于闐等西域古國，經河西走廊來到京師長安。隨後，他拜謁了唐天子太宗，要求在中國傳播波斯教。

石刻古籍─古代碑石

此後，唐太宗降旨准許他們傳教，於是景教開始在長安等地傳播起來，也有景教經典《尊經》翻成中文的記載。

碑文還引用了大量儒道佛經典和中國史書中的典故來闡述景教教義，講述人類的墮落、彌賽亞的降生、救世主的事跡等。碑文雖係波斯傳教士撰寫，但他的中文功底極其深厚。

除了這些碑石，在西安碑林中，書法精品代表的還有唐朝書法大家顏真卿的「顏勤禮碑」、唐朝書家歐陽通的「道因法師碑」等。此外，碑刻還有唐朝的「昭陵六駿」、「驪山老君像」等。這些不同門類的代表作品，共同組成了西安碑林輝煌燦爛的碑石文化。

曲阜孔廟碑林位於山東省曲阜孔廟內，集各代碑石 2000 多塊。

廟內碑刻真草隸篆，各家書法具備，巨者逾丈，小者不盈尺，有唐、宋、金、元、明、清代所立石碑 53 座，碑文多是祭孔、修廟的記錄，除漢字外，還有滿文和八思巴文，是中國大型碑林之一。

其中，著名的漢代碑刻有西元前 56 年刻石史晨碑、乙瑛碑、孔廟碑、禮器碑、孔謙碑、孔君墓碑、孔彪碑、孔褒碑、謁孔廟殘碑等 17 通，漢碑集中存數居全國首位。

魏晉南北朝碑刻有黃初碑、賈使君碑、張猛龍碑、李仲

璇碑、夫子廟碑等。孔子故宅西側四角黃瓦方亭中立有乾隆御書「故宅井贊碑」，也為藝術珍品。

此外，陳列室內還嵌有玉虹樓法帖石刻 584 通，其他各處有各代各種碑刻 1200 通以上。

高雄南門碑林是 1791 年修成的，最初是一座小陳，共有城門 8 座，城門增建外廓，安炮 6 座，成座高達兩公尺多。

南門碑林又名大碑林，位於大南門城右側。碑亭內陳列了 61 座清代遺留至今的碑碣，數量相當龐大。這 61 通古碑的歷史來源，大致上可分為紀功、修築、建築圖、捐題、墓道、示告等 6 類，若細細閱讀其含義，還可得知許多當時社會概況，十分有趣。

西昌地震碑林位於西昌市南瀘山光福寺內，共有石碑 100 餘通。石碑上記有西昌、冕寧、甘洛、寧南等歷史上發生幾次大地震的情況，詳細記載了 1536 年、1732 年、1850 年西昌地區 3 次大地震發生的時間、前震、主震、餘震、受震範圍及人畜傷亡、建築破壞的情況。

西昌地處安寧河、則木斯河斷裂帶，是中國西南部震區之一，歷史上發生過多次強烈地震，碑林為我們研究強震是否在同一地點重複、發震週期、內在規律等提供了實物資料，不僅可與歷史文獻相對照，並可補其不足，實為罕見。

石刻古籍—古代碑石

旁注

- **魁星樓**　位於西安南門城樓東 667 公尺處，這是一座祭祀主管文運之神的廟宇式建築，該樓初建於 1619 年，後遭兵火所毀，清代雖有重修，但明清建築終未保留下來。現存的建築為 1982 年西安整修城牆時重建。

- **三老**　是中國古代掌教化的鄉官，是縣的下一級官員，他的主要工作是向鄉里的農民收稅。，擔任三老的人必須是具備正直、剛克、柔克三種德行的長者。三老的權利、任務類似族長之類，只是族長的對象是一個宗族，而三老往往是地域性質。

- **《周易》**　是一部中國古哲學書籍，也稱易經。是建立在陰陽二元論基礎上對事物運行規律加以論證和描述的書籍，其對於天地萬物進行性狀歸類，天干地支五行論，甚至精確至可以對事物的未來發展作出較為準確的預測。《周易》是華夏五千年智慧與文化的結晶，被譽為「群經之首，大道之源」。

- **于闐**　是古代西域王國，中國唐代安西四鎮之一。古代居民屬於操印歐語系的塞族人。11 世紀，人種和語言逐漸回紇化。于闐地處塔里木盆地南沿，東通且末、鄯善，西通莎車、疏勒，盛時領地包括今和田、皮山、墨玉、洛浦、策勒、於田、民豐等縣市。

- **景教**　即唐朝時期傳入中國的基督教聶斯脫里派，也就是東方亞述教會，起源於今日敘利亞，被視為最早進入中國的基督教派，成為漢學研究的一個活躍領域。唐朝時曾在長安興盛一時，並在全中國建有「十字寺」，但多由非漢族民眾所信奉。在唐代，景教的寺院不僅建於長安，地方府州也有。

- **光福寺**　又稱瀘山光福寺，位於四川省涼山州西昌市瀘山腰間，是瀘山的第一古剎。原名「大佛寺」，也是主廟。距今約 1100 年，總建築面積約 20000 平方公尺。整個建築群落依山勢分 7 級建造，由天王殿、望海樓、觀音殿、大雄殿、蒙段祠、三聖殿組成。

> **閱讀連結**
>
> 在中國，除了上面著名的四大碑林之外，還有一些著名的碑林，如龍門石窟碑林、涪陵碑林、浯溪碑林、焦山碑林和藥王山碑林等。
>
> 其中，龍門石窟碑林與西安碑林、曲阜孔廟碑林並稱為中國的三大碑刻藝術中心。
>
> 龍門石窟中的歷代造像題記多達 3600 餘品，其中以「龍門二十品」最負盛名，是學書法者尋訪的對象。龍門石窟中的很多佛像都刻有「造像記」，造像記的書法絕妙，特別是北魏書法遒勁有力，頗多

變化。清中葉以後，有人在北魏造像記中選取「始平公」、「楊大眼」、「魏靈藏」、「孫秋公」等20種，拓本傳布，這就是有名的「龍門二十品」。

中華著名的十大「三絕碑」

中國的碑石中，有一種碑文的文章、書法和雕刻技巧都很精絕的石碑，人們稱它們為「三絕碑」，這種碑石，大致可分為三種情況：

一是大多數為碑文、書法、刻工精妙絕倫，又能匯於一碑者；其二為文章、書法及文章所述之人的德政功績傑出者又能匯於一體的；其三為文章、書法及鐫刻之石奇特。

但是，不管哪種情況都離不開文章、書法的精絕為其基礎，才能稱得上是「三絕碑」。

在中國，著名的「三絕碑」有：湖南省郴州市蘇仙嶺「三絕碑」、四川省成都的「蜀丞相諸葛武侯祠堂碑」、湖南省永州柳子廟的「蘇軾荔子碑」、山東省「濰坊新修城隍廟碑」、福建省泉州的「萬安橋記大字碑」、河南省臨潁的「上尊號與受禪碑」、湖南省祁陽的「浯溪摩崖石刻」、開善寺的「寶志公像贊詩碑」、陝西省高陵的「李晟墓碑」和河南省鄭州的「蘇軾書歐陽脩醉翁亭記石碑」。

其中，蘇仙嶺「三絕碑」位居十大著名三絕碑之首。這

通石碑在蘇仙嶺公園的白鹿洞石壁上，上面刻有北宋詞人秦觀的一首詞。

據說，當年秦觀被削職到郴州後，於 1097 年作了《踏莎行 · 郴州旅舍》一詞：

霧失樓臺，月迷津渡，桃源望斷無尋處。可堪孤館閉春寒，
杜鵑聲裡斜陽暮。驛寄梅花，魚傳尺素，砌成此恨無重數。
郴江幸自繞郴山，為誰流下瀟湘去。

多愁善感的詩人的詞中傾吐了他被削職後的淒苦失望的心情。後天，他將詞寄給了蘇東坡，蘇東坡非常喜歡，愛不釋手。在秦觀死後，蘇東坡出於敬佩，在其詞後寫下了「少游已矣！雖萬人何贖？」的跋語而流傳開來。

後來，宋代「四大書法家」之一的米芾又把秦觀的詞和蘇東坡的跋書寫在扇面上，流傳到郴州。

郴州人為了紀念秦觀，就把「秦詞、蘇跋、米書」刻在碑上，史稱「三絕碑」。又過了 100 多年，南宋郴州知軍鄒恭命石匠，將其摹刻在蘇仙嶺白鹿洞附近的大石壁上，這就是後來白鹿洞上的「三絕碑」。

白鹿洞是一個天然的懸崖石壁。此碑高 0.52 公尺，寬 0.46 公尺，11 行，每行 8 字，行書，碑文藝術手法極高，感染力也很強，可謂郴州一絕。

成都的「蜀丞相諸葛武侯祠堂碑」立於武侯祠大門內右

石刻古籍—古代碑石

側，是成都最古老的碑刻之一。說到在後世的名聲和影響，此碑在成都則首屈一指。

此碑本名為「漢丞相諸葛武侯祠堂碑」，立於 809 年。碑身及碑帽通高高 3.67 公尺，寬 0.95 公尺，厚 0.25 公尺，下有碑座。碑帽的雲紋雕飾，具有唐代石刻藝術特點。其石質為峽石。碑文共 22 行，每行約 50 字，楷書。

碑文作者裴度，是唐代中後期有名的政治家。807 年，唐王朝派相國武元衡出任劍南四川節度使，裴度作為幕僚隨行。裴度久欲撰文頌揚諸葛亮，到成都游武侯祠後，便懷著景仰之情寫了碑文。

碑文內容分序文和銘文。序文開篇處，裴度稱頌諸葛亮兼具開國之才、治人之術、事君之節和立身之道，是千古罕有的封建政治家。

後來，著名書法家柳公綽親自寫下柳體筆韻的碑文，並名匠魯建親自完成了石碑的刻寫，為此，此碑便因文章、書法、鐫刻都極精湛，而世稱「三絕碑」。

湖南永州柳子廟的「蘇軾荔子碑」在零陵縣永州鎮的柳子廟內。

「蘇軾荔子碑」共有 4 通，每通高 2.4 公尺，寬 1.32 公尺，厚 0.21 公尺，長方形，平額無座。原碑為唐朝韓愈撰文，宋蘇軾書寫的「羅池廟享神詩碑」，與河東柳宗元之德政，世稱為「三絕碑」。

中華著名的十大「三絕碑」

因其詩開頭有「荔子丹兮蕉黃」之句，因之又稱為「荔子碑」。原碑宋代刻於廣由柳州羅池廟，明代劉克勤摹刻於零陵永州鎮愚溪廟，現存於柳子廟內之碑為清順治年間永州知府魏紹芳所重刻。

「濰坊新修城隍廟碑」位於山東濰坊，此碑碑文為1752年濰縣知事鄭板橋撰並書，碑文思想性很強，有樸素的唯物主義精神，堪稱一絕；其書法為板橋極為少見的正書傑作，稱一絕；丹書石上，由其高足弟子司徒文膏鐫刻，不失筆意，與真跡不差毫釐，又稱一絕，所以世稱「三絕碑」。

泉州的「萬安橋記大字碑」在福建省泉州市洛陽橋南的蔡襄祠內。

蔡襄，是宋代著名四大書法家之一，字君謨，仙遊人。官至端明殿大學士，兩度出知泉州，建洛陽橋，卒諡「忠惠」。祠歷代均曾修建，現存系清代重建，面3間，深3進。

蔡襄一生除為後人留下了許多優秀書法作品外，最大的貢獻莫過於主持建造中國第一座海港大石橋洛陽橋，同時，他還為橋親自撰寫並書寫了「萬安橋記大字石碑」碑文。

其文章精練，僅用153個字記載造橋的時間、年代、橋的長寬、花費銀兩、參與的人數等，書法遒美，刻工精緻，為洛陽橋增輝添彩。碑刻書法遒勁，刻工精緻，世稱「三絕碑」。

石刻古籍—古代碑石

臨潁的「上尊號與受禪碑」在河南省臨潁縣繁城。

此碑刻於 220 年。碑石上的碑文為八分隸書，高體方正。碑文記載了 144 年農曆十月，魏公卿將軍勸進及漢獻帝禪位於魏王的歷史事件。此碑傳為王朗文、梁鵠書、鍾繇鐫字，世稱「三絕碑」。

祁陽的「浯溪摩崖石刻」在湖南省永州市祁陽縣城西約 2000 公尺的湘水之濱。

浯溪摩崖石刻是中國南方摩崖第一家，其詩文書法，具有豐富的文化內涵。

此地蒼崖石壁，巍然突兀，連綿 78 公尺，最高處撥地超過 30 公尺，為摩崖文字天然好刻處。

1200 多年前，唐朝著名的文學家元結卸卻道州刺史之職回鄉，途經此地，見這裡山水秀麗，遂居家於此，並將一條無名的小溪命名為「浯溪」，意在「旌吾獨有」，撰《浯溪銘》，浯溪得名從此開始。

元結又將「浯溪東北廿餘丈」的「怪石」命名「峿臺」，撰《峿臺銘》。還在溪口「高六十餘尺」的異石上築一亭堂，命名「廣吾亭」，撰《浯庼銘》。

後來，元結將「三銘」交給篆書家季康、瞿令問、袁滋分別用玉箸篆、懸針篆、鐘鼎篆書寫，並刻於浯溪崖壁上，此便是後人所稱「浯溪三銘」，也稱「老三銘」。這三通碑都有很高的藝術價值。

　　另外，元結還將自己在 761 年所撰的《大唐中興頌》一文，請顏真卿手楷書書寫，於 771 年摹刻於浯溪靠近湘江的一塊天然絕壁上，因文奇、字奇、岩絕，世稱「浯溪三絕」。

　　「大唐中興頌碑」原高 3 公尺，寬 3.2 公尺，為浯溪碑林中最大的一通碑刻。碑文記述了安史之亂、玄宗逃蜀、肅宗即位、克長安、洛陽等史實，是世界罕見的保存比較完好的著名摩崖碑刻。

　　據說，這是顏真卿生平的得意之作，後人稱讚他的《大唐中興頌》為「顏體筆翰高峰」、「楷書典則」。

　　開善寺的「寶志公像贊詩碑」在南京靈谷寺無梁殿西的松濤深處。

　　碑上的「寶志像」是唐朝畫聖吳道子所繪，大詩人李白作贊，著名書法家顏真卿寫字。因文字、書法、鐫刻均為名家之作，精湛至極，冠絕碑林。

　　陝西高陵的「李晟墓碑」，全稱「唐故太尉兼中書令西平郡王贈太師李公神道碑」，在陝西省高陵縣白象村渭水橋北。

　　該碑是 829 年，為紀念西平郡王李晟而立。碑文主要記述了李晟的生平傳略及為大唐所立戰功業績。

　　碑身通高 4.35 公尺，寬 1.48 公尺，厚 0.46 公尺。蟠首龜座。碑文為名相裴度所撰，裴文莊重嚴謹。碑文為柳公權書丹，柳書端麗、秀潤。並由名匠刻字，世稱「三絕碑」。

石刻古籍—古代碑石

　　碑陰有明弘治年間第二十五世孫參政蕪湖李贊所做祭文和正德年間教諭李應奎及副使曹璉的題詞。

　　據說，此碑最初立於李晟的墓前，後因渭河不斷向北侵崩，使奉政原原體不斷倒崩，原墓葬被水毀掉。至明代時，人們便將此碑遷移到現渭河大橋北端偏東處的渭橋村。

　　鄭州的「蘇軾書歐陽脩醉翁亭記石碑」在河南省鄭州市博物館內。

　　1091 年，蘇軾在潁州當知府時，應開封詩人劉季孫之請，以真行草兼用字體寫成《醉翁亭記》長卷，卷末有趙孟頫、宋廣，沈周、吳寬、高拱等人的跋尾贊敘。

　　後來，在 1571 年時，人們把蘇軾的《醉翁亭記》刻成石碑，立於河南鄢陵縣劉氏家祠內。

　　1692 年，明代大臣高拱的侄曾孫高有聞因原刻磨損不清，出其家藏拓本重新刻石，立於新鄭縣高氏祠堂。刻石手技精巧，較之原作有過之而無不及。

　　碑共 18 通，每通長 0.6 公尺，寬 0.4 公尺，為宋朝文學家歐陽脩撰文、蘇軾書寫，刻石手法極為精巧，稱之為「三絕碑」當之無愧。

　　後來，政府為了保護此碑，將它移置於鄭州市博物館建立長廊內，方便保存。

旁注

- **蘇仙嶺**　是湖南省政府首批公布省級風景名勝區之一。主峰海拔 526 公尺，自古享有「天下第十八福地」、「湘南勝地」的美稱。蘇仙嶺因蘇仙神奇、美麗的傳說而馳名海內外，嶺上有白鹿洞、升仙石、望母松等「仙」跡，自然山水風光久負盛名。《踏莎行‧郴州旅舍》被轉刻在蘇仙嶺的岩壁上，史稱「三絕碑」。

- **白鹿洞**　在蘇仙嶺風景區內，位於桃花居上方。洞內寬敞，洞頂一般來說岩突，怪石猙獰，洞外藤葛披拂，叢林繁茂。傳說白鹿、白鶴在此為蘇耽哺乳、禦寒。現洞口塑有大小兩只白鹿，母子碎步相吻，形象逼真。洞前桃花流水，溪上有人工雕塑的三隻白鶴，姿態各異，趣味天成。

- **跋語**　「跋」與「序」相對，是寫在書籍、文章、金石拓片等後面的短文，內容大多屬於評價、鑒定、考釋之類。一般認為，在書畫、文集等後的題詞稱為「跋語」。因此，故跋語也就是書後作者作的一個說明。一般為寫書的一些感受。

- **知軍**　中國宋代官名。「軍」是宋代縣以上的一個行政區域。軍的長官一般由朝廷派員，稱「權知軍州事」，簡稱「知軍」。知軍實際是宋朝時以朝臣身分任知州，並掌管當

石刻古籍—古代碑石

地軍隊。宋代作為地方行政單位的軍，其長官稱知軍，也有稱軍使。

- **柳公綽**（763 年～ 830 年），今陝西省銅川市耀州區稠桑鄉柳家塬人。是唐代著名書法家柳公權的哥哥。他聰敏好學，政治、軍事、文學，樣樣精通。累官州刺史，侍御史，吏部郎中，御史丞。憲宗時為鄂岳觀察史，討吳元濟有功，拜京兆尹。

- **端明殿大學士**　中國古代官名。926 年起開始設置，以翰林學士擔任，掌進讀書奏。宋沿置，由久任學士大臣擔任，元豐改制後，並以執政官擔任，無職掌，僅出入侍從備顧問。

- **刺史**　中國古代職官，漢初，文帝以御史多失職，命丞相另派人員出刺各地，不常置。西元前 106 起開始設置，「刺」指檢核問事之意。刺史巡行郡縣，分全國為十三部，各置部刺史一人，後通稱刺史。刺史制度在西漢中後期得到進一步發展，對維護皇權成有著正面的作用。

- **摩崖碑刻**　指文字石刻，即利用天然的石壁刻文記事。它是中國古代的一種石刻藝術，指在山崖石壁上所刻的書法、造像或者岩畫。它起源於遠古時代的一種記事方式，

盛行於北朝時期，直至隋唐以及宋元以後連綿不斷。摩崖石刻有著豐富的歷史內涵和史料價值。

· **神道碑** 又叫「神道表」。指神道前的石碑，上面記載死者生前事跡。立在墓道上的碑。記錄帝王大臣生前的活動。神道即墓道。神道碑文原較簡單，一般只稱「某帝或某官神道之碑」。歐陽脩《集古錄跋尾》記述漢楊震碑首為：「故太尉楊公神道碑銘」，則神道碑之名，漢已有之。

電子書購買

國家圖書館出版品預行編目資料

古建古風：中國古典建築代表 / 何水明編著 .
-- 第一版 . -- 臺北市：崧燁文化事業有限公司，
2022.07
　面；　公分
POD 版
ISBN 978-626-332-546-3(平裝)
1.CST: 建築藝術 2.CST: 中國
922　　　111010450

古建古風：中國古典建築代表

臉書

編　　　著：何水明
發 行 人：黃振庭
出 版 者：崧燁文化事業有限公司
發 行 者：崧燁文化事業有限公司
E - m a i l：sonbookservice@gmail.com
粉 絲 頁：https://www.facebook.com/sonbookss/
網　　　址：https://sonbook.net/
地　　　址：台北市中正區重慶南路一段六十一號八樓 815 室
Rm. 815, 8F., No.61, Sec. 1, Chongqing S. Rd., Zhongzheng Dist., Taipei City 100,
Taiwan
電　　　話：(02) 2370-3310　　　傳　　　真：(02) 2388-1990
印　　　刷：京峯彩色印刷有限公司（京峰數位）
律師顧問：廣華律師事務所 張珮琦律師

定　　　價：350 元
發行日期：2022 年 07 月第一版
◎本書以 POD 印製